風華再現

植物染

陳姍姍　編著

輕鬆進入植物染的創作天地

植物染的使用在周朝時期即有歷史的記載，它是取材於自然界，利用植物的花蕊、根、莖、葉、果實為原料，這在目前工業高度發展、化學科技使用過度之際，植物染色是符合自然環保，節省資源的趨勢。

陳姍姍老師在社教館從事植物染課程教學多年，對植物染的研究向來以貼近自然的方式來取得素材，「風華再現　植物染」這本書的內容，係陳老師本人以數十種植物作為染色原料、親自試驗所得，書中以鉅細靡遺、深入淺出的方式，將植物染的工料、工序及工法做整體介紹，讓初學者能夠輕鬆的進入植物染天地裡。

陳老師以生活週遭具有天然色素成分的植物為材料，用古法萃取出相關的顏料，再與布料相結合，飾以美麗圖案，使之成為具有創意及生命力的家飾品。

由於未來人們將面臨環境惡化、資源耗竭等問題，如何將地球資源永續利用並加以發展，回歸自然將是最好的藥方，陳姍姍老師藉由植物染來呈現家飾布品的自然美感與無限創意，在科技高度耗能與污染中，脫穎而出，更讓染色的世界充滿自然的力量及美麗的光芒！

台北市立社會教育館館長　邱建發

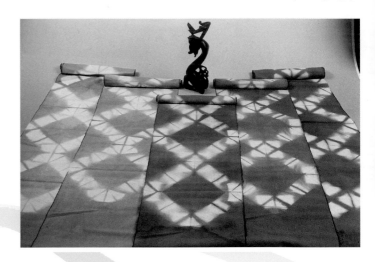

一本表現畫意、美化心靈、創造生活藝術的好書

和陳姍姍老師的相識，可以說因藝術而結緣。那年，我倆在國立藝專的校門口相遇，進而成為忘年之交！時至今日，已有三十七年的友誼了。

姍姍藝專畢業之後，順利取得聖心女中擔任美術教師的教職。不久就告訴我，她學做景泰藍小飾物，也正教導學生們做，由於藝專所學的美術工藝知識有限，於是她邊學邊教，多方面探索美術工藝的新知和新境界。過不久她推行剪紙藝術、皮影戲，接著又以「化腐朽為神奇」的創作，帶動環保意識，舉辦創作展。把那些丟棄的寶特瓶，變成為花、鳥或燈罩等等的美術品，真是美不勝收！

在我的記憶中，她多次舉辦的「聖心美展」，都有不同主題與新鮮感。看著她一邊忙著教學，又忙著創作，很快樂。雖然我身在海外，但是不時有她別創新意的作品發表與報導。寒暑假她也因教學優良而由僑委會常派海外，有一年我們還在舊金山異地重逢。

近二十年的時光，她又一頭栽進植物染的研究中，並將研究的心得編作教材，致力推廣到傳統工藝課程中，著有「藍染植物染」（DIY活用百科）及「植物in染家飾布」。曾獲國家文化藝術基金會的獎助及教育部頒獎人文與社會學科教師「教具創作獎」，難得的是連續七年獲獎，還有其他的獎，不勝枚舉！

陳姍姍老師的近作「風華再現 植物染」即將付梓，有幸事先讀它，內容豐富、畫面生動，能以植物染色來表現繪畫的創意，頗令人感動！對於有心從事此項工作者，這是一本很有用的工具書，而對於喜歡DIY的人來說，是一本表現畫意、美化心靈、創造生活藝術的最好教具書，欣見此書上市，必中外廣為流傳，而「洛陽紙貴」。

最後衷心的祝福并申賀忱

八十二歲婆 陳霖
丙戌寫於蘭亭畫室

植物染 風華再現，讓生命永留存

二十四年前，在實踐家專（今實踐大學）擔任講師時，曾受新象藝術中心委託，利用假日為新象之友做知性之旅的解說。當帶領「絲、陶、蓆草之旅」的參觀時，一定會安排到台中大屯植物染公司，參觀由日人委託製作和服腰帶染、織、繡的流程，看到由國人精巧製作完成的華麗染織品，將成為日人的國寶，感到非常不捨，因此，一頭栽進植物染的研究中。

當時也將成果陸續導入實踐家專服裝科與家政科的教學上，及推廣教育中心傳統工藝的課程中。為一探究竟，「知性之旅」甚至延伸到海外，如琉球、印尼、馬來西亞等鄰近有染色工藝的國家。其實，這些深受大家喜愛的染織品，源起於中國古人的智慧，卻因為國人未能善待珍藏，使得這些精湛的傳統工藝，在不知不覺中流落他鄉，反由外人繼續開發傳承。回想起這些點點滴滴，引領著我更加深入植物染色的研究領域，並投入更多的心力——在我從事中學美術教

育的課餘閒暇。

八十七年十月的一個颱風天，住家附近的那棵烏桕樹幹被強風吹斷，一口氣摘回了兩大袋的葉子，就這兩袋烏桕葉，以「吉祥圖紋再現環保生活」為題，榮獲第五屆編織工藝獎的生活產品設計類特別獎，因廢物利用而得獎，心中感到特別的興奮。八十八年暑假，擔負著僑委會文化教師的使命，到加拿大多倫多與溫哥華做古法染色的教學與展覽。記得在多倫多是以紫色的洋蔥皮為染材，而溫哥華一百二十人的研習，竟然用藍莓來教學，在台灣這是多珍稀的水果，想來奢侈！別急，這也是資源應用，因為移民溫哥華的四叔擁有一大片看不到邊的藍莓園，大型機器橫掃採收後，沒人摘取，我只摘了一大盆，就讓大家邊吃邊染，吃得好開心，染得好高興，互約來年再相見。九〇年，再以身邊最容易取得的植物——芒草、鬼針草、洋蔥皮、烏桕，做成四件聯作壁飾參加日本的工藝競賽，獲得「第二十五回日本手工藝美術展覽會」釦手藝裁縫新

聞社賞，參展時雖於匆忙中隨意取材，竟能得獎，這個獎給我很大的鼓勵與意義。

的確，植物染色有趣、好玩又可別創新意。因此，本書在示範技巧時，不計成本的將整條絲巾染為五色票，為讓讀者更清晰的看到植物染色的微妙之處。而另一觀念的傳達是以純美術為出發，將繪畫的概念作為植物染色的藍本，例如：以「荷」為主題的示範，想到用國畫的手法來呈現；而「柿子」的主題，就想到當年靜物寫生的表現方式，還有「山竹」…等，都希望利用各種方式讓讀者輕鬆地認識植物染色。對於繪畫能力表現較弱的人來說，這是最好的入門，也就是說：「藝術是從模仿大自然」開始。

本書也依古法的「唐朝三纈染」的技巧來創作，特別的是以呈現植物生態外觀與染材植物做比對，例如：茄苳與水黃皮的葉狀常常分辨不清，如今牢牢地將這兩種植物分別縫染在棉帛上，一見即可辨雌雄，也讓植物風華再現，永存於人們心中。

而會將小花蔓澤蘭當染材編入書中，心中無限感恩。四年前的一趟南投之行，看到中部山頭遭受此植物蔓延受災的情形，心中之痛難以忘記，透過本書的編寫，若能助一臂之力，以化腐朽為神奇的心態，如琉球婦女以廢棄的甘蔗葉染出企業化經營的一片天，這不是不可能的。

今年，再度感謝國家文藝基金會的肯定與鼓勵，本書早在四年前已編寫完成，因事耽擱延至今日才出書，能將舊檔重新整理，且在前往哥斯大黎加教學前完成付梓，心中感到十分慶幸與感恩。

感謝台北市立社會教育館劉館長於百忙中致贈序文，猶記得七十八年在總館的一場「蠟染與生活」的演講，十幾年來與館方的教學從未間斷。再

傳統工藝的傳承，
母親給我最大的助力。

感謝敬愛的霖姐，在藝術文藝界她是我的楷模，隨時保持年輕的觀念，永遠是我的導師，能在她常居海外的短暫留台時間為我寫序，感激不盡！

最後，謹以此書獻給我最親愛的母親——陳鄭榮姝女士，今年九十七高齡，仍不時想念著要編大甲蓆，小女兒祝福她老人家永遠健康快樂！長命百歲！

陳姍姍　謹識
2006.03.31

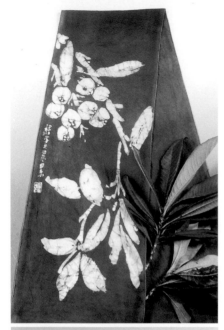

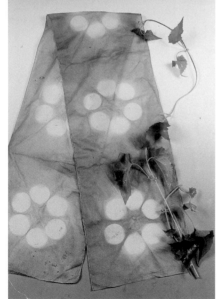

CONTENTS

【推薦序一】輕鬆進入植物染的創作天地　　　　　　　　　　4

【推薦序二】一本表現畫意、美化心靈、創造生活藝術的好書　5

【作者序】 植物染　風華再現，讓生命永留存　　　　　　　6

目錄　　　　　　　　　　　　　　　　　　　　　　　　　8

風華再現──花之美、葉之美、果之美　　　　　　　　　　10

染色之路──沉迷　無法自拔　　　　　　　　　　　　　　14

染色之路──快樂　與我同行　　　　　　　　　　　　　　16

淵源流長的植物染色術　　　　　　　　　　　　　　　　　18

　　　　　古法染色實例一、二　　　　　　　　　　　　　19

染色的意義與目的　　　　　　　　　　　　　　　　　　　21

　　　　　認識染色纖維　　　　　　　　　　　　　　　　22

　　　　　認識可供染色之植物元素　　　　　　　　　　　22

　　　　　植物染染料萃取　　　　　　　　　　　　　　　23

認識媒染劑　　　　　　　　　　　　　　　　　　　　　　25

植物染前與染後處理　　　　　　　　　　　　　　　　　　26

缺乏蛋白纖維之漿布處理　　　　　　　　　　　　　　　　27

植物染色工具與材料介紹　　　　　　　　　　　　　　　　27

植物染多變的防染圖紋技巧　　　　　　　　　　　　　　　28

　　　　　絞染──抓提織物，用線綁緊　　　　　　　　　28

　　　　　夾染──夾於模版之間綁緊　　　　　　　　　　28

　　　　　縫紮染──針線將圖紋縫起　　　　　　　　　　29

　　　　　蠟染──利用加溫液態蠟封蠟　　　　　　　　　29

　　　　　糊染──圖紋於型紙上，加以雕刻　　　　　　　29

　1、荇草──────　　星光倩影蠟染長棉巾　　　　　　30

　2、羊蹄甲─────　　花妍葉色蠟染淑女包　　　　　　34

　3、茄苳──────　　三葉奇樺縫染長棉巾　　　　　　38

　4、水黃皮─────　　五福降喜縫染酷T恤　　　　　　40

　5、枇杷──────　　蠟染枇杷果肩上掛　　　　　　　42

6、杜鵑花--------- 蠟染花姿婷婷小雨傘 46
糊染花樣年華方巾布 46
7、黃槐--------- 夾染創作方塊交響曲 48
8、楊梅--------- 染黑梅果精靈環保袋 50
9、菖蒲--------- 菊花結縫染複色布帽 52
10、山竹--------- 縫染山竹果香甜好滋味 54
11、荷花--------- 蠟染荷花仙子巾上來 56
12、稜果榕--------- 蠟染「夏」「冬」的氛圍 58
13、水筆仔--------- 紅樹林寶寶絞染家飾品 62
14、烏桕--------- 神乎奇來蠟染家飾品 66
15、紅花--------- 真紅蠟染長巾喜洋洋 68
16、裡白葉薯榔---- 蠟染吉利忠誠狗衣服 71
蠟染別緻飄逸長棉巾 73
17、樟樹--------- 蠟染典雅高貴淑女包 75
18、榕樹--------- 蠟染冰裂紋長棉巾 78
19、菩提樹--------- 落葉片片蠟染長棉巾 80
20、九芎--------- 夾染彩巾熠熠生暉 82
21、福木--------- 夾染三角對稱長棉巾 84
22、羊蹄--------- 夾染那一抹透亮的秋香綠 86
23、菱角--------- 縫染出長棉巾上的尖嘴菱 88
24、甘藷--------- 將平凡蠟染成不凡方巾布 92
25、火焰木--------- 蠟染陰陽紋變化長棉巾 94
26、山茶花--------- 巧手藝糊染朵朵花飄香 96
27、小花蔓澤蘭---- 野地告白絞染家飾物 98
28、芒果--------- 縫染青檬的酸甜酷滋味 100
29、破布子--------- 蠟染古早味抱枕套 102
30、桂花--------- 絞染點點小花肩上飄香 104
31、大葉欖仁------ 絞染色階方形圖紋彩巾 106
32、竹柏--------- 交錯變化絞染織美長巾 108
33、槭葉翅子木---- 神奇幻化絞染抽象圖紋 110
34、小葉桑--------- 多次蠟染複色桑果方巾 112
35、小藍莓--------- 夾染藍果秀出植物新視野 114
36、馬藍--------- 夾染地中海藍格子方巾 116
結語 118

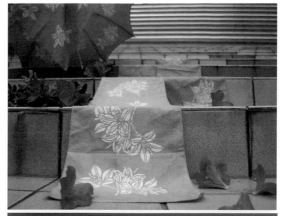

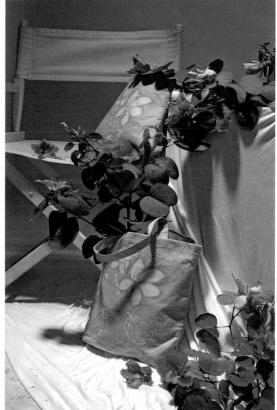

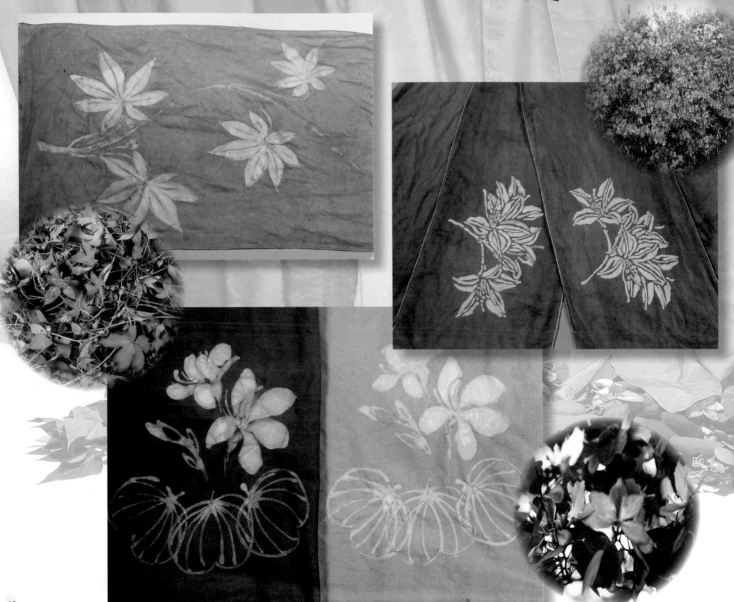

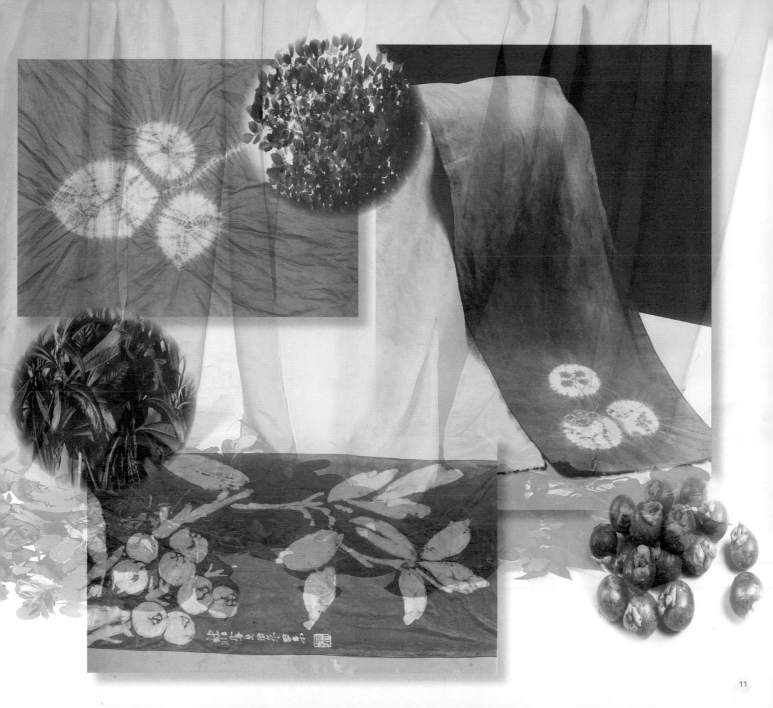

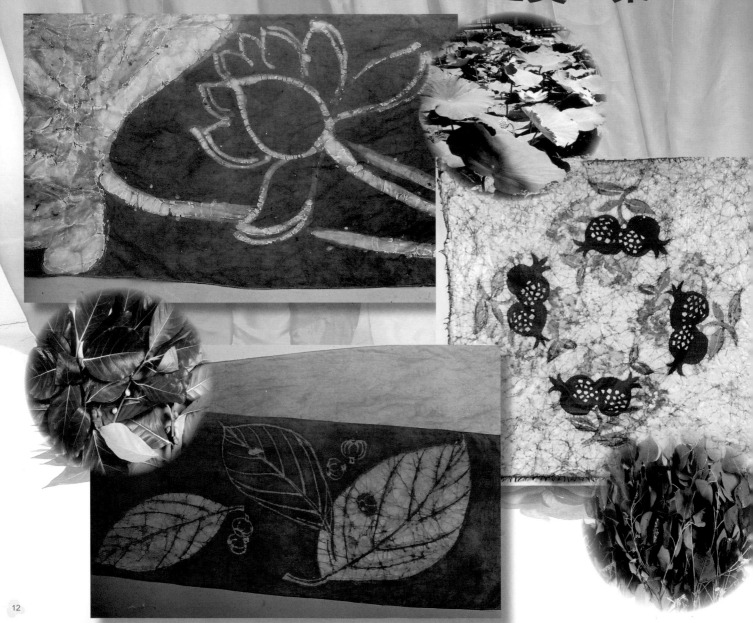

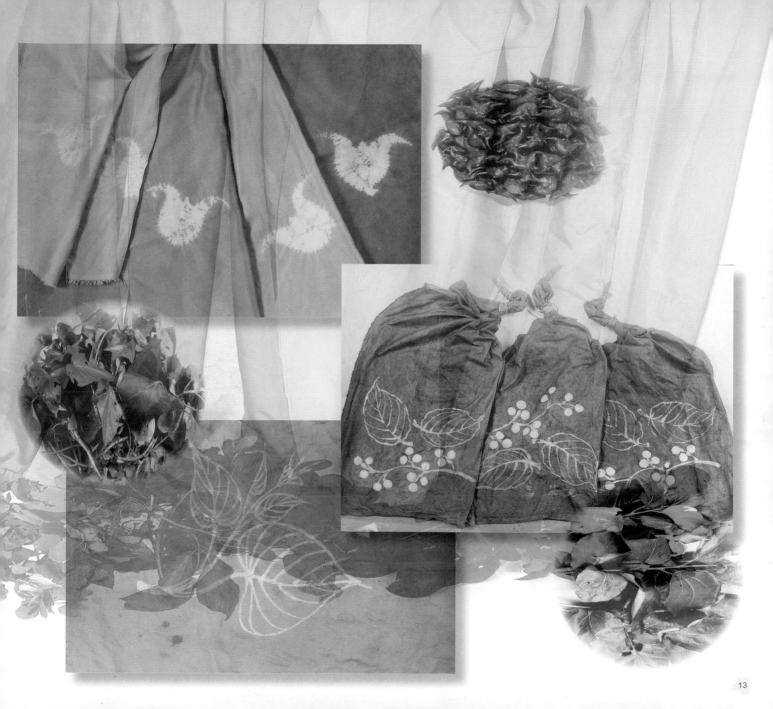

染色之路 沉迷 無法自拔

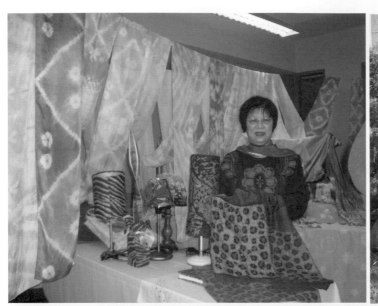
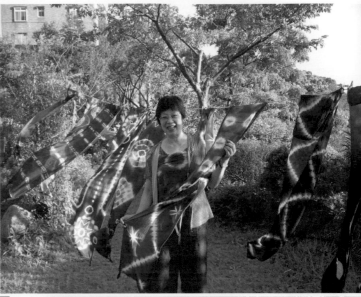

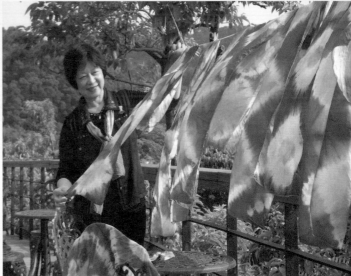

第30回記念
日本手工芸美術展表彰式

染色之路 快樂 與我同行

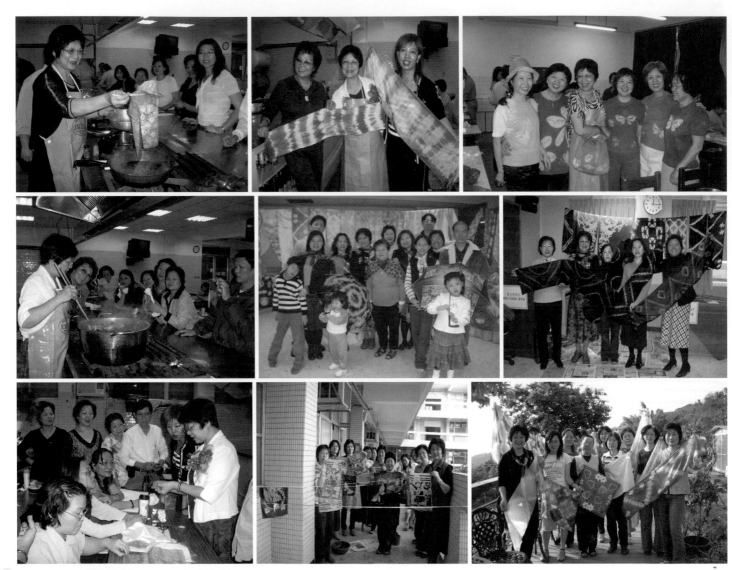

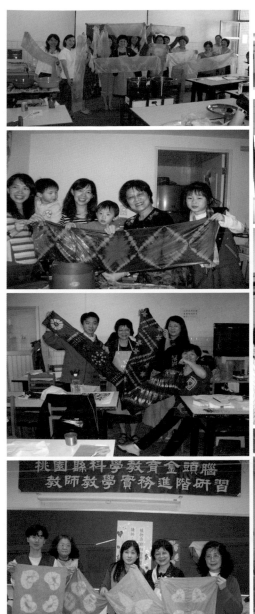
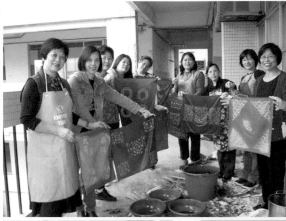
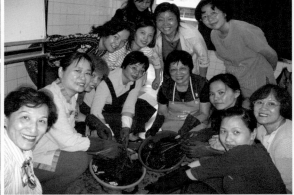
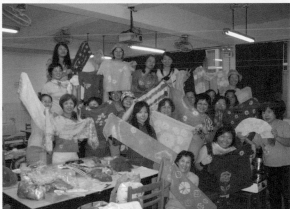
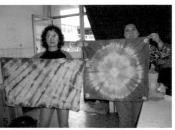

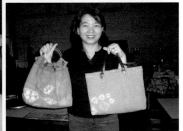
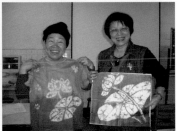
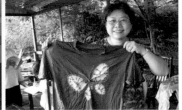

桃園縣科學教育金頭腦
教師教學實務進階研習

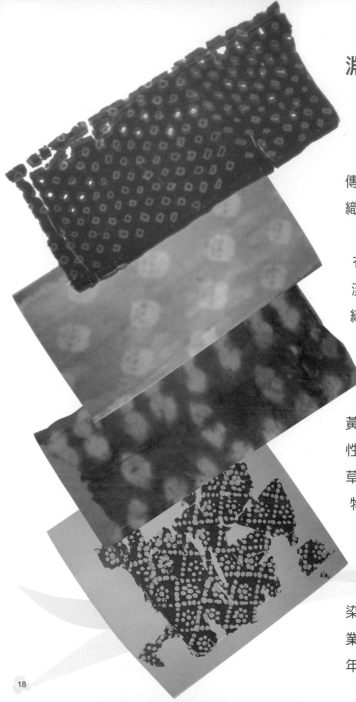

淵源流長的植物染色術

　　中國，很早就流傳著嫘祖養蠶取絲的故事，以往大家都當成神話傳說，但自從李濟博士在山西省夏縣西陰村的新石器時代遺址中，發現了家蠶的繭後，證實了它不只是傳說。我國養蠶織絲、染色術起源於史前時代，並為後來的紡織、刺繡、緙絲及染色術拓展了一片天。

　　約當四千年前，古埃及金字塔下，包裹木乃伊所用的紅布，經過測試證明是茜草根所染成的顏色，而中國在東周及漢朝的古墓中，以及湖南省長沙楚墓及馬王堆出土的大批絲織品中，染用的織物有二十件之多，件件經由高超的染色術製成。在染色技術上，商、周時已能用丹砂、石黃等礦物顏料和茜草等植物染料染色，戰國秦漢時期使用植物染種類繁多，主要染料中屬於直接性的有黃梔，鹽基性的有黃蘗，媒染性的有茜草、紫草、鬱金、槐木、蘇枋，屬於還原性的有藍草等。藍草在周朝已人工栽植，主要品種為蓼藍。藍草莖葉能提煉靛藍素，可用溫水浸出製成染液，這種染料被織物吸收時，先呈黃褐色，曝曬空氣中會氧化還原成藍色。藍草可多次浸染，使顏色逐層加深，也能與其他染草套染出別的色彩，是中國極重要的傳統染料。西漢張騫出使西域，把原屬於西北的菊花植物──紅花移入內地，紅花所染紅色極為鮮豔，稱為「真紅」。從那時起即有人以種紅花為業，並詳細記載了紅花的種植和染色的方法，這些方法在隋唐年間傳入日本。而當時在色彩上已經創造了包括原色、間色、

複色不同明度和不同飽和度的豐富多彩色譜，說明中國染色技術已發展至相當高的水平。

古法染色實例一、二

　　我國古代紡織生產中的染色技術，是化學史上一項極為可貴和重要的成就。據《尚書‧益稷》寫著：「以五彩彰施於五色。作服。」《蔡傳》中：「采者，青、黃、赤、白、黑也。」這說明我們的祖先很早就會把織物染成五顏六色了。據《周禮》記載，當時設有名為「染人」的官，掌染絲帛，而春秋戰國時期，墨翟曾到蒸氣瀰漫的染坊，看到白色絲綢染成各種顏色，說道：「染於蒼則蒼，染於黃則黃，所入者變者其色亦變。」可見我國染色工藝技術早在二千多年前就達某一水準。

一、藍草──青，取之於藍，而青於藍

　　在古代使用過的諸種植物染料中，藍草應用最早，使用最多。藍草染色的歷史，至少從周代說起，《詩經》中就有：「終朝採藍不盈一襜。」說明春秋時的人們確曾採集藍草用於染色。《禮記》月令中也有：「仲夏之日，令民毋艾藍以染。」的敘述，說明戰國至兩漢之間，人們不但用藍草染色，而且大量栽植，因而不到收割之時，是不准隨便採擷製取的。南北朝時，賈思勰的《齊民要術》卷五更詳細記載了種藍與製靛的方法。明朝李時珍《本草綱目》中，提及藍靛乃石灰做成，氣味辛、苦、寒、無毒，主治止血殺蟲，治噎膈。明代宋應星《天工開物》上卷第三章

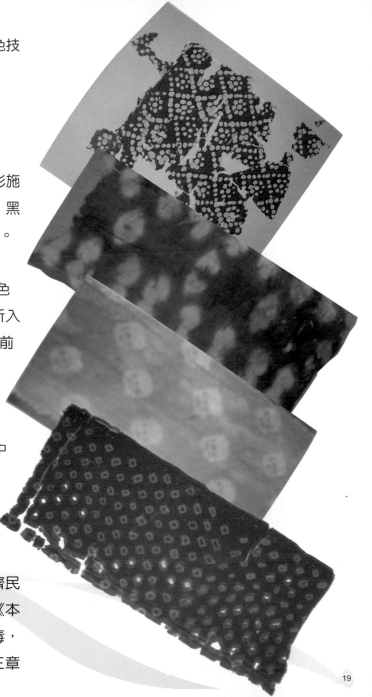

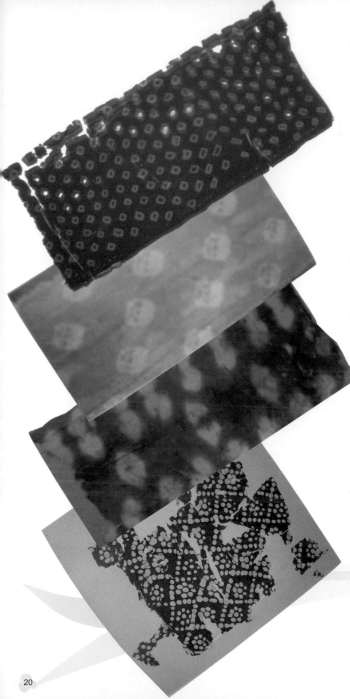

載有菘藍、蓼藍、馬藍等藍草的栽培和藍澱的製法。

　　荀子＜勸學＞云：「青，取之於藍，而青於藍。」意指「青」這種顏色，是從蓼藍提煉出來，而顏色比蓼藍更深。可見古人對藍草已有深入的研究。

二、紅花——易溶於鹼性溶液的紅色素

　　又名紅藍花，是夏季開紅黃色小花的草本植物，原產於中國西北地區，西漢始傳入內地。紅花中同時含有黃色素與紅色素，只有紅色素有染色價值，自漢朝以來，多利用紅花來提純與染紅。

　　《齊民要術》曾對民間製作紅花染料工藝詳述內容：先搗爛紅花，略使發酵，和水漂洗，以布扭絞，再於草木灰中浸泡一些時間，再加入已發酵的栗飯漿中同浸泡，然後以布袋扭絞備染。草木灰為鹼性溶液，而發酵的飯漿呈酸性。另外，《天工開物》：為使紅花染出的色彩更加鮮明，古人選用呈酸性的烏梅水來代替發酵的栗飯漿。當時不但能利用紅花染色，而且能從已染製好的織物上，把已附著的紅色素重新提取出來反覆使用。這在《天工開物》也詳載：「凡紅花染帛之後，若欲退轉，但浸濕所染帛以鹼水、稻灰滴上數十滴，其紅一毫收轉，仍還原質，所收之水藏於綠豆粉內，再放出染缸，半滴不耗。」這是利用紅花紅色素易溶出鹼性溶液的特質，把它從染織物上重新浸出。可見當時染匠不僅對紅花素的染色特點和性能相當了解，在紅花的利用技術上也是異常熟練。

染色的意義與目的

　　通常，「染色」兩字代表的是一種操作的過程，藉以使纖維物質具有特定的顏色。嚴格地說，染色不但使纖維物質外表具有顏色，同時顏色必須均勻地分布到纖維物質的內部。而在染色操作過程中，至少要有兩種物質存在，一種是要變更顏色的主體，另一種是能提供所需顏色的物質，稱為「色素」。自然界中有顏色的物質極多，但並不是所有有色物質都能被稱為「色素」，有些物質所具有的顏色太淡，著色的能力太差，不足以達成染色的目的；又有一些有色物質，卻有濃艷的顏色，但色澤不耐久，即使暫時或可達成染色的目的，一經水洗即全部消褪或僅留痕跡，以致徒勞無功。因此有色體若能作為色素，必須具備下列兩個條件：一、有較濃的顏色、較強的著色力。二、其顏色必須有相當的耐久性。

　　另外一個很重要的因素是，染色的過程中必須設法把色素滲透到纖維內部，又要均勻且深入，那只有液體才有這種特性。而只有水溶性的色素，才有染色上實際應用的價值。但從另一方面來看，能溶於水的色素卻不一定可用作染料。所以能製成水溶液，並且在溶液狀態時對纖維產生「結合力」的色素，才能稱作「染料」。相反地，不能以任何物理或化學方法製成溶液，僅能調合供塗髹用的色質，這一類色素我們稱它為「顏料」。

認識染色纖維

　　纖維是織成布料的主要材料，要認識可染色的布料，須先認識各種纖維。「纖維」泛指一切線狀結構，如肌纖維、人造絲、亞麻……等，其性質決定於化學成分與分子排列。一般而言，纖維本身為安全性固體不溶於水，具有伸展性、韌性、可塑性、保暖性等特性，且具有吸收性，可以染色。纖維材料分為天然纖維與人造纖維兩大類。前者包括植物纖維（Vegetable Fiber），有棉（種子纖維）、亞麻（韌皮纖維）、苧麻（韌皮纖維）、馬尼拉麻（葉脈纖維）以及動物纖維（Animal Fiber），有羊毛（獸毛纖維）、蠶絲（絹纖維）；而人造纖維（Artifical Fiber）包括（1）化學纖維（Chemical Fiber）（2）再生纖維（Regenerated Fiber）（3）半合成纖維（Semi-Synthetic Fiber）（4）合成纖維（Synthetic Fiber）。由於紡織品種類繁多，天然纖維與人造纖維常常混紡，有些得靠精密的儀器或化學分析才能正確判斷何種纖維適用何種染料，原則上仍可用於植物染色。當人類文明越進步，生活品質越來越提高，人們回歸自然的心情越強烈，天然纖維的需求日益增加，而植物染的使用也大多以天然纖維為主，不但質感佳，更方便手工染色。

認識可供染色之植物元素

　　人們的生活與植物息息相關，植物充分滿足人們的各項需求，因此我們更應該感謝造物者。當然在植物染色的應用

上，絕對尊重大自然生態，取用染材時以枝葉為主，此枝葉是應被剪裁或是季節性剪枝的。若是沒機會摘取，我們就可以取落花或落葉，一樣可以染出繽紛的色彩，因為生葉有葉綠素，落葉也有葉黃素，而落花還有花青素，這些都是植物染色的好元素。

單寧（Tanni）

　　是一大群廣泛分布於植物的化合物，當較大量存在時，通常侷限於葉、果實、樹皮、莖等部位。單寧常分布於未成熟的果實，在新陳代謝氧化過程中所產生的「熱」，為果實成熟所利用，果實成熟後單寧酸經常會消失，並可保護植物免受昆蟲、真菌之害，因此在有大量蟲癭存在的植物上，其成長過程中，單寧類經常是分解掉或以代謝後產物存積於外皮、心材或蟲癭等部位，落葉中也含大量的單寧酸，特性如下：

1、一種非結晶性物質，和水形成膠體溶液，並帶有澀味及酸反應。

2、遇蛋白質或動物膠、生物鹼生成沉澱。

3、和鐵生成深藍色或綠黑色可溶性化合物。

4、遇銅、鉛、錫鹽類生成沉澱。

5、遇強有機藍類也生成沉澱。

植物染染料萃取

　　要萃取出染料成分的材料叫做「染材」，而染材除了樹木、花、草、香菇，梅苔、松苔…等地衣類，漆蟲、胭脂…等蟲類，或從貝殼採集的這些都算植物染之內，大致上動物纖維

比植物纖維容易染色，本書大多以植物纖維的棉為染布，因此在染前處理及布料選擇必須比較用心，一樣可以染出好色彩。

染料萃取前染材處理

1、每種染料植物的可染部位都有些差異，選擇樹皮、心材、幹材都必須採用大型工具切割或剪碎。

2、植物染材會因為季節因素而影響採收時間，以致於染出色彩有差異，因此最好選擇開花結果之前，此時枝葉的色素最為飽和。

3、通常新鮮的染材與曬乾染材都一樣有染色的效果，有時為了保有色素濃度，可在適當時機採摘後，曬乾，收藏備用。

4、摘回或撿回的染材，若有污泥要洗乾淨，如果染材不立即使用，最好放在大塑膠袋內隔絕空氣，可以保持三天至一星期後再使用，都不會影響染色結果。如果是先將汁液熬出而不用，夏天時容易腐敗，冬天時大約三天就發霉，即使沒有腐敗，染出的色彩也會影響它的透明度，但存放冰箱是補救的辦法，或是每天加煮一次也可以保持植物的色彩。

認識媒染劑（Mordant）

　　當纖維缺乏親和力，不能用直接染色方法進行的染料，需用一種藥劑作為纖維與染料間的媒介，以達到染色的目的，這種藥劑叫做「媒染劑。」其作用即由媒染劑的金屬固著於纖維上，再與染料形成配價鍵（Coralent bond）：例如鋁、鐵、鉻、錫等，金屬鹽類有機物如鞣酸、蛋白質等均屬媒染劑。

　　媒染劑使用劑量視其發色狀況與纖維織物的材質變化而有不同，以棉麻織物為例，醋酸鋁7%、醋酸銅5%、醋酸鐵3%，如果是絲織物則醋酸鋁5%、醋酸銅3%、醋酸鐵2%。

明礬　古法染色中稱為白礬，是傳統染色中重要的媒染劑。純淨的明礬為白色的八面結晶體，含24個分子結晶水，味澀微甜而有收斂性，在空氣中易風化而失去部分結晶水，1分明礬可溶解10分冷水或0.3分圳水中。使用此媒染劑顯色明度升高。

石灰　屬於鹼性發色劑，加水後攪拌，沉澱後取出上層石灰水當媒染劑，在棉麻織物上是很容易發色的一種媒染劑，但鹼性強較易傷害絲織物的纖維。

醋酸銅　綠藍色粉，比重1：9，分解於240℃、溶於水，乙醇及乙醚係乙酸與銅作用後結晶而得。植物染初期常用的媒染劑，彩度常明顯偏綠。

醋酸鐵　咖啡色的結晶體，溶解時用溫水即可，因含鐵質，易沉澱，染色進行時要隨時攪動，避免出現染斑。染色過程中，手要避免直接接觸，會有沉澱物留存指甲縫隙，不易清洗。

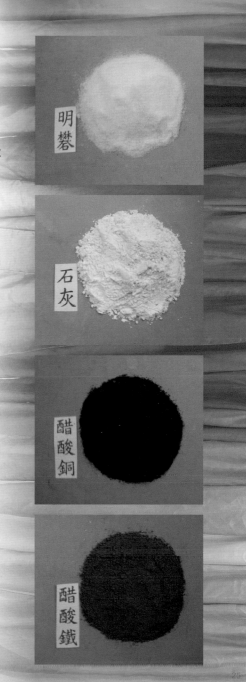

明礬

石灰

醋酸銅

醋酸鐵

植物染前與染後處理

染前處理　植物染為了使染色透徹，能深入且均勻染色，任何的纖維在染色前都必須精練，除去所有雜質。若要染色時增加明度，必須經過半漂或全漂的過程，若要染色完全，又必須經過退漿過程，來解決斑漬、不均勻及色澤脫落的現象。

精練，除去雜質　簡易的精練是以布重二到三十倍的水加熱，並以布重2%~3%的精煉劑、小蘇打加入沸騰的鍋中，隨時翻動，煮約四、五十分鐘，取出冷卻，充分水洗、脫水、乾燥即完成。

漂白，增加明度　適用於棉織物的漂白劑為氯氧、過氧化氫及亞氯酸鈉等三種。一般漂白過程以60℃~90℃液溫，1：20~1：50的浴比之下，浸泡六十分鐘後沖洗乾淨即可。

退漿，染色完全　最簡易的退漿方法，是將織物浸漬，溫度保持在60℃左右，維持一、二天晝夜後，充分水洗，即可把澱粉質變為可溶性而洗脫，亦可除去一部分天然可溶性雜質，使纖維充分濕透易於染色。

染後處理　染後的棉織物通常以清水洗淨，乾燥後整燙，若能以肥皂水清洗，以確實除去被染物表面所殘存的色素及媒染劑最佳。植物染所染出的色澤都具有天然的風味，樸質不失調和，可自行以日曬堅牢度測試，就是將染成的織物掛於窗台上，經陽光照射一星期後，再與未經照射的織物兩相比較，即可知道染色後的品質。

　　另外，植物染色仍處於實驗階段，若有心從事專業走向或商品化者，必須通過染色堅牢度的測試，也就是染色物對於陽光、洗濯、汗水、摩擦

等作用的抵抗性（安定性），若符合檢驗標準，才可認定織染物的品質。

缺乏蛋白纖維之漿布處理

植物染色時若遇到植物纖維不含蛋白質，會產生吸色不佳的情形（絲織布除外），因此利用豆漿漿汁浸泡織物，染色後即有色彩加倍的作用（也可以用牛奶或蛋清加入人工蛋白質替代），漿布處理步驟如下：一、將大豆泡入水中（原則上一公斤乾黃豆泡五公升的水），待膨脹後取出，與水1：3的比例，放入果汁機打。二、用紗布過濾，取得生豆汁。儘快使用（勿超過三天），發酵的豆汁漿布，會造成染色不均。三、豆漿的濃度與浸泡的次數（可以二次以上泡漿處理）都會影響染布品質。四、將織物放入豆漿內浸泡20分鐘，隨時翻動並檢查是否均勻地吃漿，經過陽光曝曬後即可使用。

植物染色工具與材料介紹

有所謂「巧婦難為無米之炊」，所以染色的工具以及材料，是進行植物染之前必須充分準備的物件，再加上耐心、細心以及巧思之下，一件件「秀色可餐」的植物染作品，將得心應手而來。

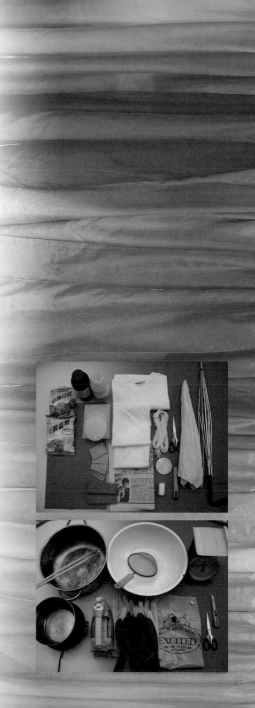

工具

瓦斯爐（或快速爐）、不銹鋼濾網
不鏽鋼鍋或烤漆盆數個、*電爐*
、長筷子（油炸用的）、剪刀、
美工刀、磅秤、高溫溫度計、
酸鹼值（PH值）測量計
、防濕塑膠圍裙、熨斗、蠟鍋

材料

長棉巾、棉布、棉T恤、長絲巾、長麻巾
黃豆、黃豆粉、白蠟、蜜蠟、木蠟
毛筆、柿紙、IC綁線、木板條、陳年醋
衛生筷、針、線、小蘇打、舊報紙
媒染劑——明礬、石灰、醋酸銅
　　　　　醋酸錫、醋酸鐵、醋酸鋁、
　　　　　碳酸鉀

植物染多變的防染圖紋技巧

　　古代紡織品的染色有線染及疋染兩種類型，兩者都有平染（染成同一種顏色）和花染。花染是用某種方法使絲線或布帛的局部產生排染作用而產生花紋，最簡便的方法就是纈染（即絞染，又稱紮染），作法是將布帛先以線紮出花紋，放入清水浸透，使紮結部位產生排染作用，再入染液染色，待乾後拆去縫紮的線結，便出現白色具有暈染效果的花紋。除纈染外，也可利用具有排染作用的蠟，在布帛上畫花紋，然後在常溫染液中浸染，染後將蠟、脂煮洗脫除即顯花紋，稱為蠟染或膠脂肪染。以蠟防染浸染時，因織物皺摺而使蠟膜折裂，會在裂縫滲入微量染色，形成天然的冰紋，成為特具風格的工藝作品。從古法染色中得知唐朝三纈──「纈纈、頰纈、臈纈」著名於世，也就是現在所說的「絞染、夾染與蠟染」，分別介紹如下，並加上糊染。

絞染──*抓提織物，用線綁緊*

　　在被染物要生成花紋的地方，抓提起織物，用線綁緊作為防染圖紋，然後進入染液中，會染出色地白花的一種最原始的防染方法。另外如果將抓提部分以局部綁住的方法，稱「水紋結」，有如投入水中出現漣漪一圈圈，若抓提後全部綁住，稱「菊花結」，防染紋會如同菊花般開放。如果要變化圖紋，可依此基本法並加上摺疊後加綁，變化更多。

夾染──*夾於模版之間綁緊*

　　以二片模版或型做為防染工具，將被染物摺疊後夾於二模板中間綁

緊，染色後夾緊的部分出現色地白花紋，常有意想不到的效果，如果用相同的二筷子或兩銅版，都有異曲同工之妙。

縫紮染——針線將圖紋縫起

　　將設計圖紋畫於織物上，用針線將圖紋縫起，抽緊、紮捆起來，以防止染色，是植物染色常用的一種方法，此圖紋比絞染更容易控制造型，但是一定要縫紮綑緊，完成染色後呈現寫實的圖紋，花樣具真實感。

蠟染——利用加溫液態蠟封蠟

　　以白蠟、蜜蠟做為防染劑，加溫後的液態蠟用毛筆沾取，將圖紋畫於織物上，待染液成低溫後染色，封蠟的地方染不到顏色呈現陰紋，染色後將蠟退除，出現冰裂紋的色地白花狀，也可完成色花白地的圖紋，並有變化多端的冰裂紋，相當有趣。

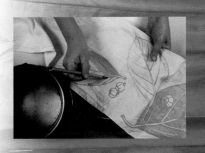

糊染——圖紋於型紙上，加以雕刻

　　以柿紙做型，將圖紋設計於型紙上，再加以雕刻，後將糊刮於鏤空的織物上作防染。將防染糊經陽光曝曬、乾燥後再染色，洗去刮糊呈色地白花的圖紋，有細密的裂紋，也可完成白地色花，以藍草染色即成為藍印花布，是中國傳統特色的印花布。

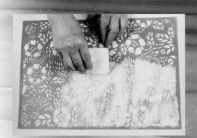

心語

戶外野地，葎草到處可見，只要有陽光的地方就有它，
最近就發現鄰居家的牆角竟然也長有一叢葎草，於是有了將它作為染材的念頭，
但是律草葉柄有倒逆的鉤刺，採摘時最好能戴上手套，避免傷手。
念頭一轉，將葎草的外型蠟染在棉巾上，披在肩，美麗又實用。

葎草 （染色用部：莖、葉）

葎草（大麻科或桑科、葎草屬）
俗名：勒草、山苦瓜、苦瓜草、萊莓草、葛勒蔓
學名：HUmulus scandens （Lour.）Merr.
花顏：花期在春、夏兩季，雄花開於葉腋，呈圓錐狀菜黃花序，黃綠色或
略帶紫褐色小花，雌蕊為腋生，近於圓球狀的穗狀花序。

植物
密碼

自然而染 星光倩影蠟染長棉巾

1 取來葎草莖葉，剪小段，置於盆中。

2 注水入內超過染材，先用大火煮開，再以
小火熬煮30分鐘。

3 用過濾網撈取枝葉，留下染液備用。

4 以6B鉛筆將葎草造型畫於棉巾上，將蠟加溫，毛筆沾蠟於棉巾上封蠟。

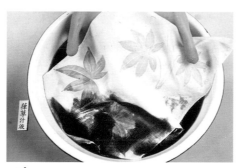

5 投入適溫的染液中，不時翻動染布並浸泡，以無媒染染色直到色彩飽和。

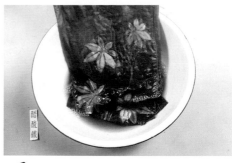

6 再以石灰媒染，反覆浸泡，完成所要的色彩。或是用醋酸鐵媒染成局部漸層，也是另一風情。

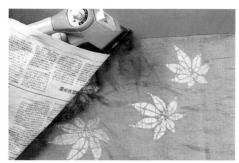

7 陰乾後，將成品夾在兩張報紙中，利用熨斗退蠟，或是用水中去蠟法退蠟，作品即告完成。

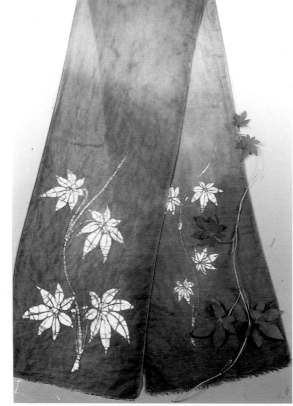

8 乾燥後，整燙成品，即完成葎草圖紋的棉巾。

錦囊妙用

＊葎草色素含量非常高，釋出快又持久，可萃取2~3次。但是剛開始熬煮汁液時，有不好聞的青草味，最好心中做好準備。

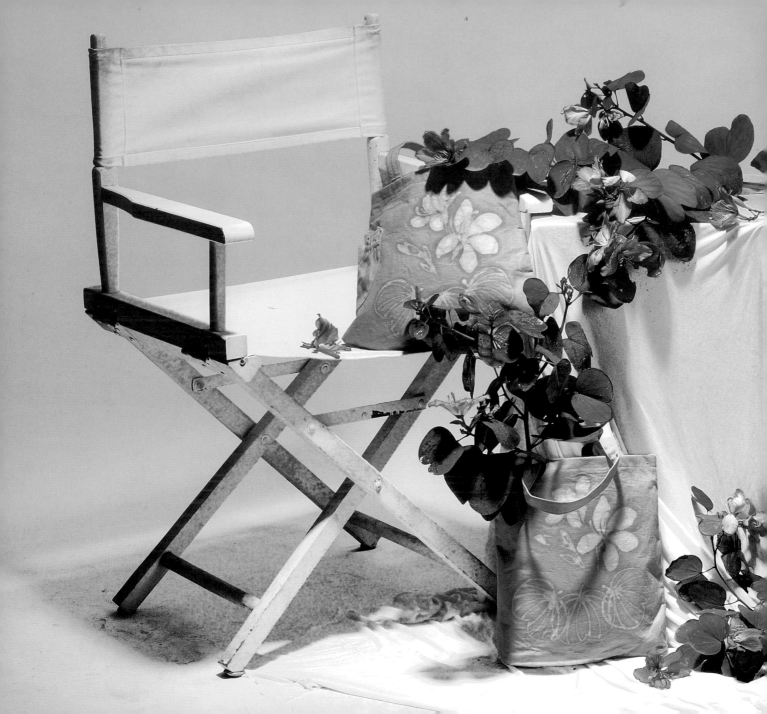

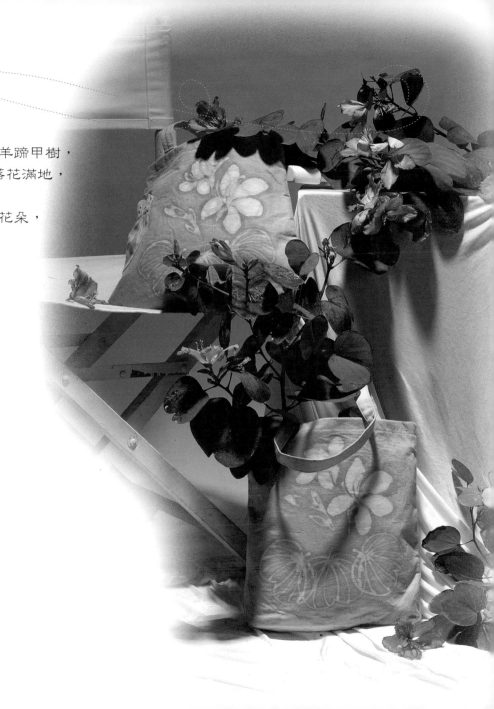

住家附近劍潭捷運站出口，一長排的羊蹄甲樹，
花期長又燦爛，二、三月的時候，落花滿地，
這段期間，我總愛在此排徊，
撿拾粉艷而造型花俏討喜的羊蹄甲花朵，
開始沉浸在我的植物染世界中～～

羊蹄甲 （染色用部：枝葉、花）

植物
密碼

羊蹄甲（蘇木科或豆科、羊蹄甲屬）
俗名：蘭花木、蘭花樹、南洋櫻花、香港櫻花
學名：Bauhinia variegate L.
花顏：總狀花序，頂生或腋生，花呈紅色至紫色，花冠具5枚倒卵形或倒
　　　披針形花瓣，最上方花瓣獨具深紫色條紋，基部變狹為柄。

自然而染

花妍葉色蠟染淑女包

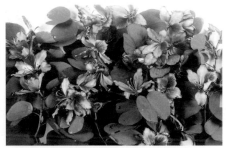

1 取枝葉用剪刀剪小段，置於盆中。

2 注水入內超過染材，用大火煮開，再以小火
熬煮30分鐘。取出枝葉，留下染液備用。

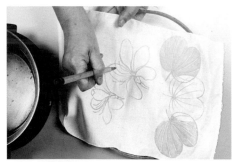

3 以6B鉛筆將羊蹄甲的花與葉造型畫於棉布
上，將蠟加溫，用毛筆沾蠟將花與葉的造
型封蠟，而葉的部分大面積封蠟，表示此
作品是以葉來萃取染液。

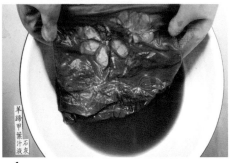

4 以石灰媒染成咖啡色，乾燥後，上下夾報
紙，用熨斗退蠟，整燙成品。

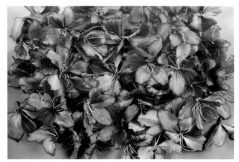

5 另外，撿拾落花放入盆內。

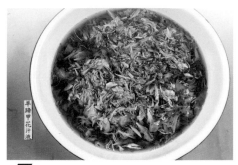

6 注水入內超過染材，先用大火煮開，再以小火熬煮20分鐘。

7 用過濾網撈出花朵，留下染液備用。

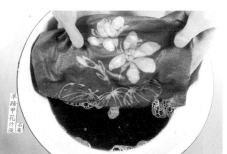

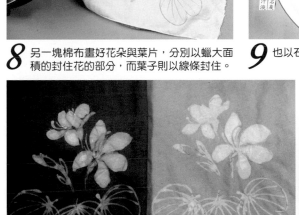

8 另一塊棉布畫好花朵與葉片，分別以蠟大面積的封住花的部分，而葉子則以線條封住。

9 也以石灰媒染，完成兩塊不同色差的染布。

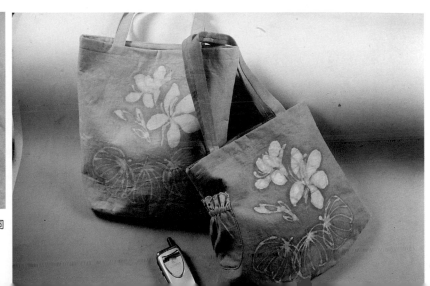

10 上下夾報紙，用熨斗退蠟，整燙後，再裁車成兩種不同款式的實用淑女包。

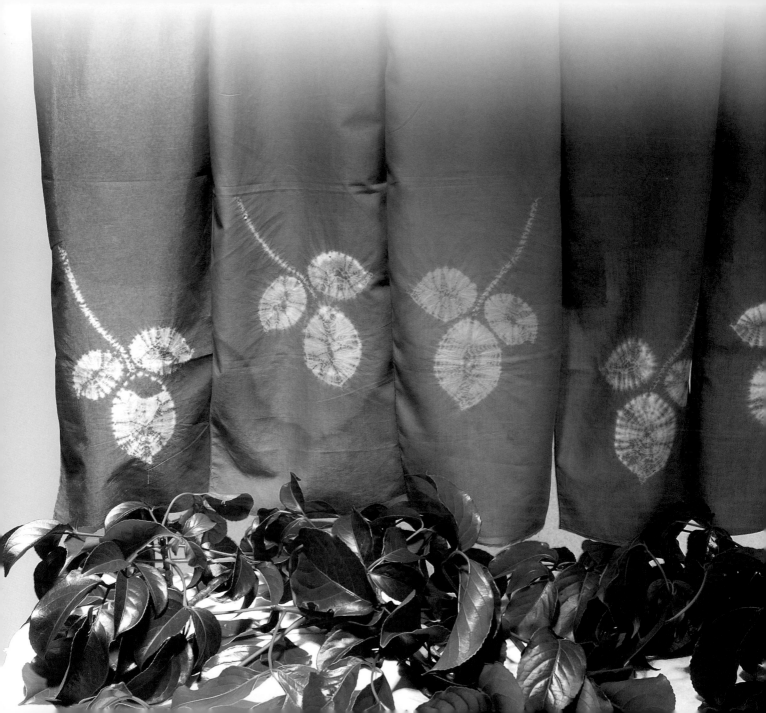

心語

茄苳為台灣的本土植物，一直與台灣人民生活息息相關。

過去，茄苳樹還是原住民朋友普遍使用的好藥材與染材。

難得住家附近劍潭國小前就種有一長排茄苳樹，

這二、三十年來，每天路過必相見，從不知那就是茄苳，

另外更發現小兒健倫過去任教的大同大學圍牆外，

有一棵高聳入雲的老茄苳，想必是台北市最老的茄苳樹吧？！

茄苳 （染色用部：枝葉、樹皮）

茄苳（大戟科、重陽木屬）
俗名：重陽木、加冬、秋楓樹、胡楊、紅桐
學名：Bischefia javanica Bl.
花顏：圓錐花序，腋生或側生，雌雄異株，花黃綠色，小而無花瓣。

自然而染
三葉奇樺縫染長棉巾

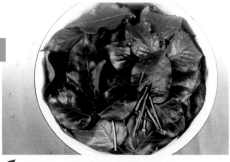

1 取枝葉用剪刀剪小段，置於盆中，注水入內超過染材。

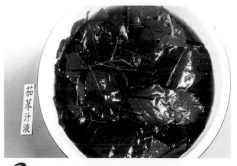

茄苳汁液

2 先用大火煮開，再以小火熬煮30分鐘停火。取出枝葉，留下染液備用。

3 茄苳「三出複葉」的特殊造型，利用縫染技法呈現。先用6B鉛筆將葉形畫在布上，並縫出葉子的線條。

4 縮緊線條，再將葉面抽緊，如絞染般綁住。

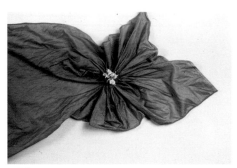

5 完成後先泡水，將作品投入染液中，染色時間約10分鐘，再浸泡5分鐘，再以醋酸銅媒染。媒染的過程要隨時翻動作品。

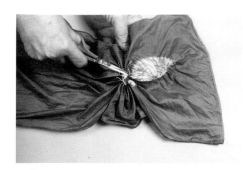

6 色彩飽和後取出染巾，沖水到無殘餘色素，用剪刀小心剪開縫線。

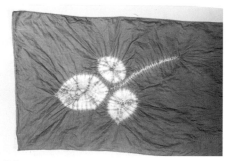

7 漂亮的茄苳葉形呈現，乾燥後整燙成品。

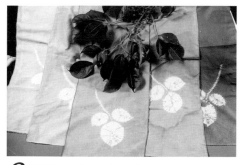

8 除醋酸銅外，再以無媒染及石灰、明礬、醋酸鐵等媒染劑染出不同色階的圍巾，隨時與服飾做搭配。

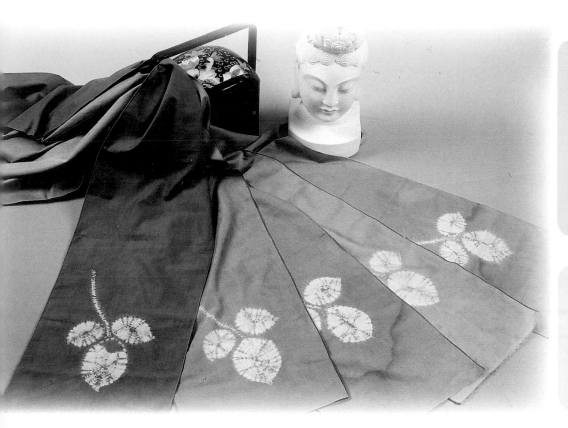

錦囊妙用

＊縫染時綁紮一定要結實，圖紋才會清晰。綁紮前要檢查縫住的部分是否完整，才不至於失敗。

＊縫染作品浸泡時一定要翻動，隨時檢查是否均勻著色，才不會有染斑。

造物之妙

＊過去常將茄苳樹與水黃皮混淆，原來前者的葉片是「三出」複葉，而水黃皮為「五出」複葉，如今我將牢記在心，永誌難忘。

水黃皮與茄苳樹實在太神似了，剛開始認識植物時，常常將兩者搞錯，
其實，若是開花或結果的季節再進行植物觀察，會發現兩者還是有差異的。
劍潭捷運站出口左側就有一片水黃皮植物，
縫染一件畫有水黃皮葉形的T恤穿上身，想要忘掉它都難！

水黃皮（染色用部：枝葉、樹皮）

植物
密碼

水黃皮（蝶形花科或豆科、水黃皮屬）
俗名：水流豆、水刀豆、野豆、九重吹
學名：Pongamia pinnata （L.）pierre
花顏：總狀花序，萼鐘狀，腋出，花色淡紫、淡紅、淡白色，花冠蝶形，
　　　邊開花邊凋落。

自然而染　五福降喜縫染酷T恤

1 將枝葉剪小段。置於盆中，注水入內超過染材，先用大火煮開，再以小火熬煮30分鐘。

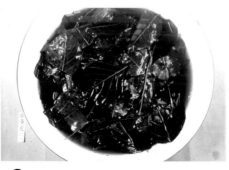

2 取出枝葉，留下染液備用。

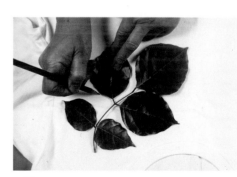

3 水黃皮「五出複葉」造型，以縫染的技法呈現。先用6B鉛筆將葉形畫在布上。

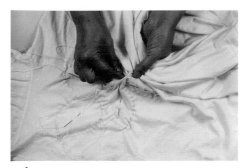

4 用針縫出葉柄、葉子的線條。

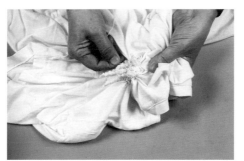

5 縫好的部分緊縮綁好。

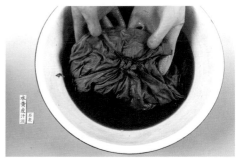

6 將T恤以水浸濕後，投入染液中，加溫20分鐘、再浸泡10分鐘，以石灰媒染出漂亮的咖啡色。

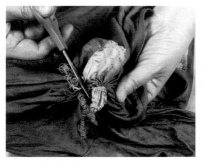

7 色彩飽和後，取出洗淨。再用剪刀小心剪開縫線。

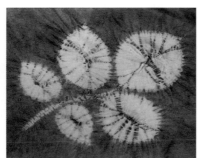

8 再沖水及整燙成品。一件染有水黃皮葉形的咖啡色T恤完成

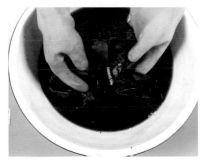

9 若以棉巾染成黑色搭配T恤，別有趣味。

錦囊妙用

＊染T恤需要較厚的棉布，因此綁紮更要確實，圖紋才不會模糊。

＊熬煮與浸泡水黃皮染液的時間一定要足夠，媒染醋酸鐵才會有飽和的黑色。

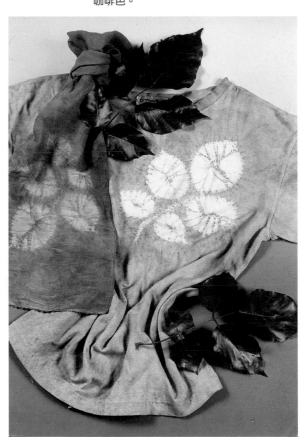

心語

寫意國畫，重點在於呈現「意到筆不到」的繪畫趣味，是藝術性較高的技法。
於是想到利用枇杷簡單又飽滿、渾厚的外形作為創作的題材，
染出一條充滿溫馨、寫意的長圍巾，
並可將垂涎欲滴的枇杷創作，裱框懸掛於牆上展示，
讓這份浪漫和寫意轉移到你我的生活藝術中。

枇杷 （染色用部：枝葉、樹皮）

枇杷（薔薇科、枇杷屬）
俗名：盧橘、無憂扇、杷葉
學名：Eriobotrya japonica Lindl.
果趣：春季結黃橙色果實，梨果接近橢圓形，果皮覆有絨毛。

植物
密碼

自然而染　蠟染枇杷果肩上掛

1 將枝葉剪小段。置於盆中，注水入內超過染材。

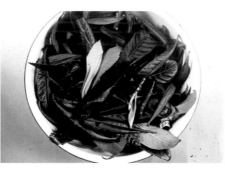

2 先用大火煮開，再以小火熬煮30分鐘。

3 取出枝葉，濃郁的紅咖啡色汁液釋出，留下染液備用。

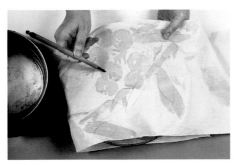 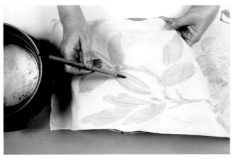

4 以6B鉛筆將枇杷的形狀畫於棉巾上,將蠟加溫,毛筆沾蠟以國畫中寫意的手法快速封蠟,檢查是否封牢,若蠟液太薄,再從後面加封。

5 以水浸濕後,投入適溫的染液中。

6 以無媒染反覆浸泡,隨時翻動作品,冷卻時會呈現出裂紋。

8 整燙出一條別緻的蠟染圍巾,隨時取來披上肩,將藝術品帶著走,別有一番灑脫的浪漫。

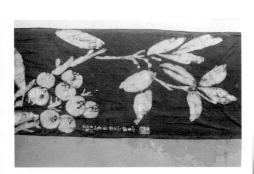

7 染出飽和的色彩後,取出沖水,洗淨,上下夾報紙,用熨斗退蠟。

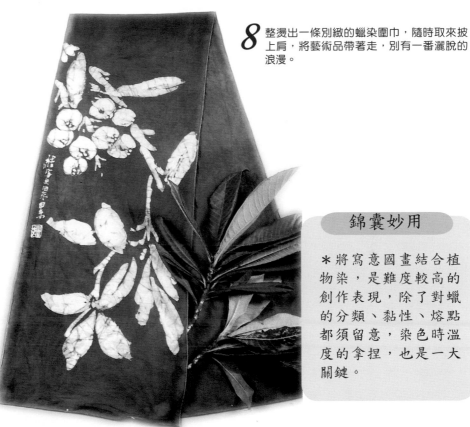

錦囊妙用

＊將寫意國畫結合植物染,是難度較高的創作表現,除了對蠟的分類、黏性、熔點都須留意,染色時溫度的拿捏,也是一大關鍵。

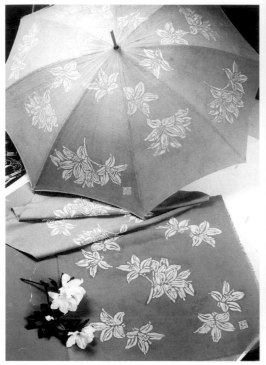
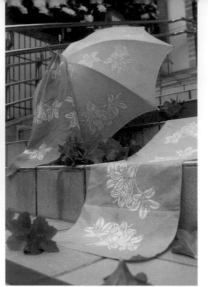
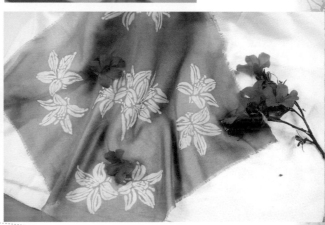

婦女節過後二、三星期，聖心校園裡只要下過雨，落花滿地，
這幾件作品，就是利用課餘撿拾回來的杜鵑花做成，還深怕被學生撞見，
因為她們不容易了解化腐朽為神奇的那份樂趣與成就感。
如今，這一件件的作品，可是讓許多人引領期盼！

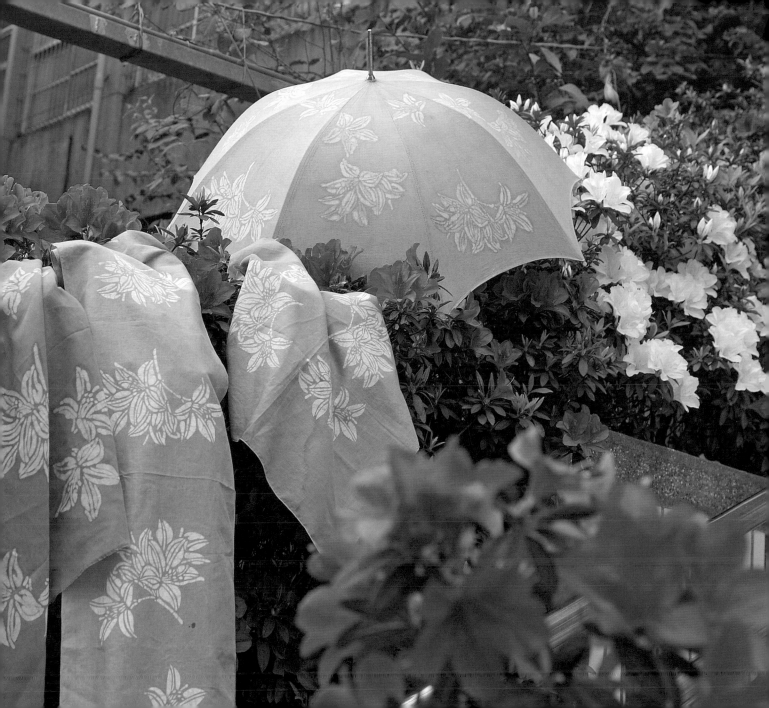

杜鵑花 （染色用部：枝葉、花）

杜鵑花（杜鵑花科、杜鵑花屬或山躑躅屬）
俗名：映春花、映山紅、滿山紅、躑躅
學名：Rhododendron spp.
花顏：花冠呈管狀、鐘狀、盤狀或漏斗狀，花形包括單瓣、重瓣，花色有
　　　紅、粉紅、白、白底紅邊、紅點、青白、黃、紫等等。

自然而染

蠟染花姿婷婷小雨傘
糊染花樣年華方巾布

1 撿拾花瓣置於染盆中。注水入內超過染材先用大火煮開，再以小火熬煮20分鐘。

2 用過濾網過濾後，留下染液備用。

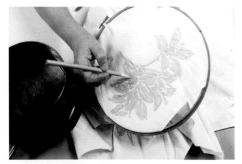

3 將蠟加溫，用毛筆沾蠟，將杜鵑花形繪於棉布傘面與方巾上完成封蠟，兩面都封牢後，再泡入適溫的染液中，並隨時翻動作品。

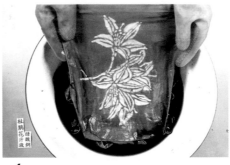

4 以醋酸銅媒染，漸漸地出現漂亮的秋香綠色。待色彩飽和後，取出。（圖片中呈現秋香綠）

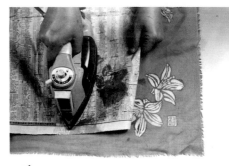

5 陰乾，上下夾報紙，用熨斗退蠟，並整燙成品。

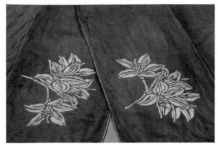
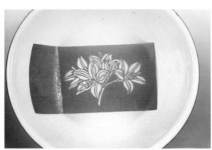

6 再以石灰媒染紗巾，退蠟，整燙後，隨時可以搭配使用。

7 另外利用柿紙表現糊染作法。用美工刀在柿紙上刻好杜鵑花形的陰紋。

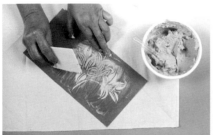
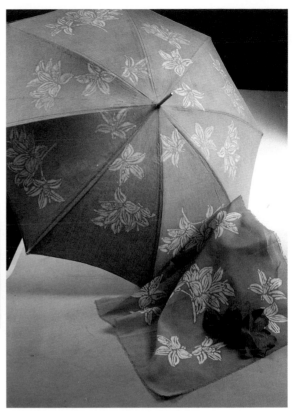

8 泡入水中，取出吸乾後，以糊刮於長棉巾上，在大太陽底下曬（絕對要曬乾）。

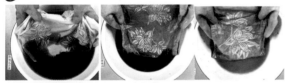

9 再將成品投入染液，反覆染色後，再以石灰或醋酸銅媒染到色彩飽和。這時漂亮的紅咖啡色與秋香綠呈現，取出曬乾。

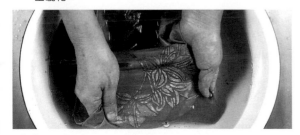

10 在水中清洗，一面清除刮糊，此時白紋露出，也有細密的裂紋。

11 乾燥後整燙，一系列杜鵑花式樣的生活飾品。

錦囊妙用

＊以杜鵑花為染材，並不會染出花的粉紅顏色。落花中的花青素若不以酸性的媒染劑萃取，色素會因使用不同的媒染劑，而呈現不同的色彩，相當地典雅與莊重。

＊糊染的糊，以石灰和黃豆粉（1：1）調製而成，黏稠度必須適中，才能刮出完美的造型。

心語

在北投區關渡路上，兩側的行道樹都是黃槐，
但是，一想到黃槐，就讓人毛骨悚然，
每每摘回的樹葉上有毛毛蟲，就起雞皮疙瘩，隨即丟棄不用。
然而，黃槐樹所染出厚重的植物染色彩，讓我愛不釋手，又期待又怕受傷害。
黃槐音似「方塊」，於是想到了夾染成方塊的抽象圖紋。

黃槐 （染色用部：枝葉）

植物密碼

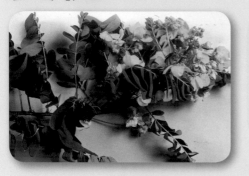

黃槐（蘇木科或豆科、黃槐屬或決明屬）
俗名：金鳳、粉葉決明
學名：Cassia surattensis Burm. f.
花顏：總狀花序，腋出，花瓣黃色至金黃色，卵形或卵狀橢圓形。

自然而染　夾染創作方塊交響曲

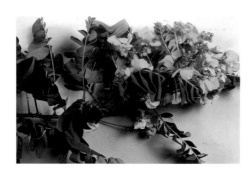

1 將枝葉剪小段。置於盆中，注水入內超過染材。

2 先用大火煮開，小火熬煮時可目測出色素濃度，約30分鐘停火。取出枝葉，留下染液備用。

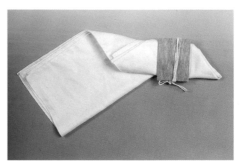

3 長棉巾整條對摺，再摺兩個正方形，再對摺兩次剛好與夾板一樣大小，上下夾住，綁緊。

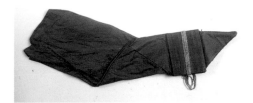

4 以水浸濕後擰乾，投入染液中，加溫煮10分鐘後、再浸泡5分鐘，以醋酸鐵媒染出濃郁的咖啡色，洗淨，乾燥。

5 解開木板，呈現對角連接的板壓摺紋。

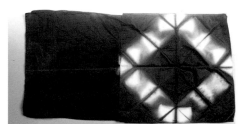

6 攤開後成正方形的上下連續圖案，工整卻不失美感。

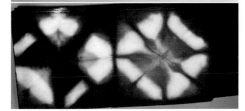

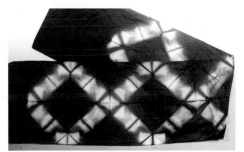

7 洗淨、乾燥後，整燙成品。

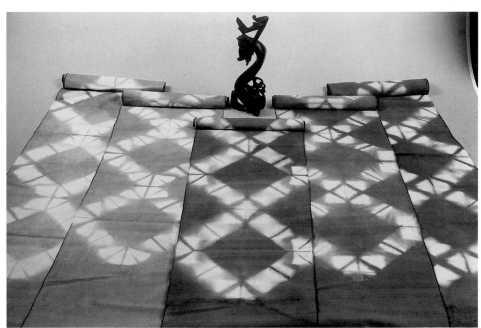

8 再以同樣的方法，利用無媒染以及明礬、石灰、醋酸銅、媒染成其他共五種色彩的長棉巾，隨時可在服飾上做搭配。

錦囊妙用

＊黃槐的葉片較細小，熬煮後一定要用過濾網濾乾淨，避免染色後出現色斑。
＊用棉布染成的作品比較經濟，但若要具有光澤度與厚重的色彩，染織物使用蠶絲巾，效果加倍！

心語

楊梅是八里鄉的特產，產期短約只有一個月，
每年的母親節過後，果農都得修剪楊梅枝幹，來年才有好的收成，
這修剪掉的枝葉直接翻入土中當有機肥，實覺可惜，
如果加以善加利用，難保不是一項植物染產業？！
早年平埔族凱達格蘭人頭上纏繞的黑巾，
除水筆仔，有可能也使用了八里鄉的特產——楊梅喔。

楊梅 （染色用部：枝葉、樹皮）

楊梅（楊梅科、楊梅屬）
俗名：樹梅、椴梅、朱紅、珠紅
學名：Myrica rubra Sieb. Et Zucc.
果趣：核果球形，熟果呈現暗紅色。外果皮由囊狀體密生成，內果
　　　皮堅硬，表面有肉汁質突疣，果肉柔軟多汁，果汁鮮紅。

植物
密碼

自然而染　絞染黑梅果精靈環保袋

1 將枝葉剪小段。

楊梅葉汁液

2 置於盆中，注水入內超過染材，先用大火
煮開，再以小火熬煮30分鐘。

3 取出枝葉，留下染液備用。

4 取來棉方巾與蠶絲巾，以簡單的對角摺法三次後，分別綁緊三個角，投入染液中，加溫煮20分鐘。

5 以無媒染成後，洗淨，解開綁線。

6 再最簡單的絞染圖紋呈現（圓形絞紋如楊梅果般），而棉與蠶絲會產生不同的效果。

 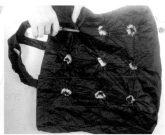

7 若是製作環保袋，一樣以最簡單的絞染技法來做。綁緊棉布，投入染液中，再以醋酸鐵媒染成黑色。

8 沖水後，用剪刀小心剪開綁線。洗淨，整燙完成，車縫為黑色環保袋。

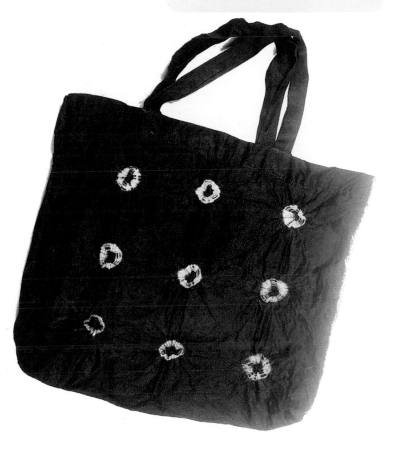

心語

菖蒲是比較不容易取得的染材，住家三腳渡附近有位劉媽媽種了許多，因為生長容易，沒多久的時間就長了一大片，跟她要來一些作植物染，以複色染的方式，完成了一條圍巾和帽子。喜歡菖蒲熬煮過程那陣陣的香味撲鼻，只要聞了此味道，就讓人神采奕奕，精神為之振奮，看來我是被菖蒲的香味迷煞了！

菖蒲 （染色用部：莖、葉）

植物
密碼

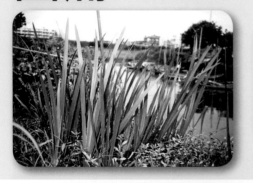

菖蒲（天南星科、菖蒲屬或石菖蒲屬或白菖屬）
俗名：白菖蒲、水菖蒲、臭蒲子
學名：Acorus calamus L.
花顏：花期10月到翌年3月。佛燄苞葉狀，肉穗花序圓柱形，兩性花，花被6片，6枚雄蕊。

自然而染　菊花結縫染複色布帽

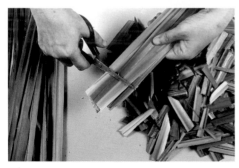

1 將泥沼中拔取的菖蒲洗淨，剪成小段。置於盆中，注水入內超過染材。

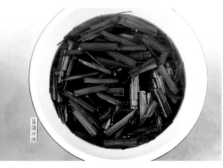

2 先用大火煮開，再以小火熬煮30分鐘。取出葉段，留下染液備用。

3 先用6B鉛筆在棉巾上畫好正方形，用針線將正方形的邊縫起來。

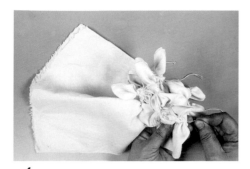

4 將縫線緊縮在一起,並綁緊。

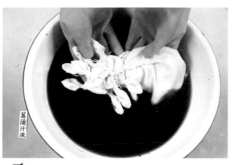

5 以水浸濕後,投入染液中,煮10分鐘後,再浸泡5分鐘。

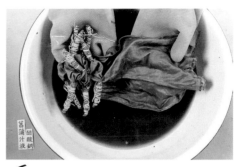

6 以醋酸銅媒染成漂亮的秋香綠色。

7 取出後將正方形的部分用菊花結綁緊,再以石灰染出駝黃色,待色彩達到飽和後,沖水,洗淨,解開綁線,出現複色色彩,完成漂亮的布帽。

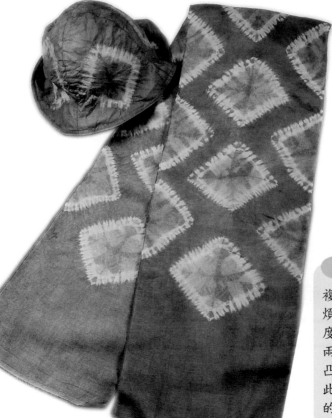

8 另外以相同的方法製作長圍巾,搭配出別致的一系列服飾品。

錦囊妙用

複色染手續比較麻煩,必須先染高彩度,再染低彩度,讓兩色不重疊,但卻能凸顯主題的效果。以此原則完成別創一格的布帽和棉巾。

心語

聖心女中同事李老師，來自馬來西亞，因為看我做植物染染得如此瘋狂，
好心的告訴我：在馬來西亞普遍會利用山竹果殼來染布。
在台灣，山竹屬於進口水果，要得到許多的果殼來染色並不太容易，
不妨利用盛產的季節，將果殼收集起來備用。

山竹 （染色用部：果殼）

山竹（藤黃科、藤黃屬）
俗名：果中之后、鳳果、羅漢果、倒稔子、都稔子
學名：Garcinia mangostana L.
果趣：漿果球形，或扁球形，熟果呈紫紅色，具有5－7枚大小不等的瓣狀
　　　果肉，白色。

植物
密碼

自然而染　縫染山竹果香甜好滋味

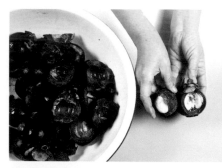

1 選擇新鮮、色澤較紅的山竹。將吃完山竹的
果殼收集於盆中。

2 用刀將果殼切成小片狀，注水入內。先用
大火煮開，再以小火熬煮30分鐘。

3 取出果殼碎片，留下染液備用。

4 用6B鉛筆將山竹的造型，以西畫的構圖方式畫在棉巾上，用針線縫出外形，緊縮之後綁緊。

5 投入染液中，繼續加溫，染液表面出現油亮面，色素濃度非常高。

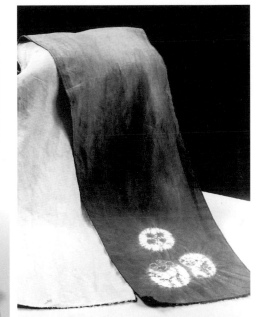

6 先用無媒染染成，再取縫線部分以醋酸銅浸泡約10分鐘，媒染時要不停的抖動，再以醋酸鐵浸泡約10分鐘，完成漸層效果的染布。

7 洗淨後，用剪刀小心剪開縫線的部分，整燙成品，逼真的山竹造型重現，取巧可愛。

錦囊妙用

＊西畫裡最簡單的三角形構圖法，本單元派上用場，雖然容易（只有三個水果），但百看不厭，這就是藝術。

造物之妙

＊山竹果殼染出的效果非常好，堅牢度也很強，染完後的布料硬挺，還會產生油光，是優質的染材。

喜歡荷花的灑脫，出污泥而不染，荷花成為我的最愛。

家中種荷、養荷、賞荷，命名為「荷香居」，

所有的傢飾品都親手完成，並以「荷」為主角，

像是落地磨砂玻璃、第凡內燈飾、荷紋的窗簾布、蠟染桌巾、植物染靠墊……

「荷」總能給人親切與滿足之感！

荷花 （染色用部：莖葉、蓮蓬）

植物密碼

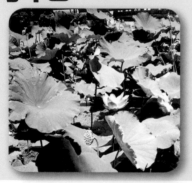

荷花（睡蓮科、蓮屬）

俗名：蓮花、荷、蓮、水芙蓉、水芝

學名：Nelumbo nucifera Gaertn.

花顏：花瓣呈倒卵形，紅、粉紅、白色，開花後花托顯著膨大，呈短倒圓錐形，俗稱蓮蓬。其頂面海綿狀部分鑲嵌橢圓形種子，暗黑色，果皮堅硬。

自然而染　蠟染荷花仙子巾上來

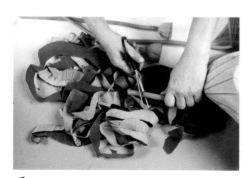

1 莖葉用剪刀剪小段，置於盆中。注水入內超過染材。

2 先用大火煮開，再以小火熬煮30分鐘。取出莖、葉，留下染液備用。

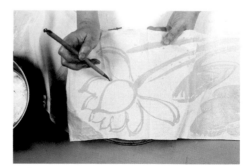

3 用6B鉛筆以國畫的構圖方式，在棉巾上畫上荷花，將蠟加溫，用毛筆沾蠟，以寫意法封蠟。

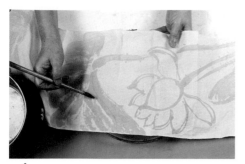

4 荷葉面積較大，用大楷筆封蠟後，投入適溫的染液中，浸泡並隨時翻動作品。

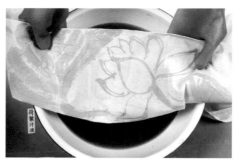

5 先以無媒染染成，再以石灰媒染。

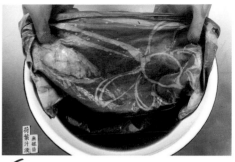

6 乾燥，上下夾報紙，用熨斗退蠟，整燙成品。一幅灑脫的寫意「墨荷」躍然布上。

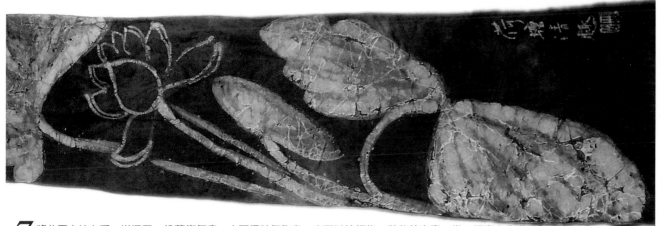

7 將此圍巾披上肩，增添了一份藝術氣息，人顯得神氣許多。也可以裱框後，裝飾於客廳，當一幅畫來欣賞，創意十足喔！

錦囊妙用

＊以寫意國畫來畫蠟，必須拿捏得宜，蒼勁中不失穩重，才能將墨荷的生命力表現出來。
＊國畫中所講究的「意到筆不到」的意境，縱使因為蠟趣而所留白，必須將之保留，但若封蠟不足，仍須在背後加封。

造物之妙

＊往淡水的大度路上，許多人種荷，以取蓮藕與蓮蓬為目的，盛夏採蓮蓬的時候，不妨向荷農索取多餘的荷葉，因為摘取蓮藕後的荷田，荷葉多隨整地翻入土中當肥料，取來物盡其用，可是兩全其美呢。

以稜果榕來染色，得感謝小兒健倫，因為他發現停車位被橫生的枝幹占領，
抬頭一看，哇！好大的葉片，黃綠分明的葉片，想必有很多色素，
將黃葉和綠葉分開染色，綠葉以醋酸銅媒染成橄欖綠，
而黃葉用醋酸鐵媒染成漂亮的褐咖啡色，
並將它作成兩件色彩協調的親子T恤，成為我們母子倆的紀念。

稜果榕 （染色用部：枝葉）

稜果榕（桑科、榕屬）
俗名：大葉榕、常綠榕、豬母乳、蜊仔葉
學名：Ficus septica Burm. f.
果趣：隱花果，扁球形，具短梗，成熟時由綠色至黃白色，有8－11條縱
　　　稜及灰白色斑點。

植物
密碼

自然而染 蠟染「夏」「冬」的氛圍

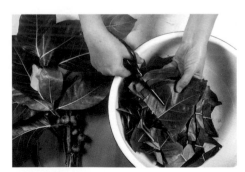

1 將大葉剪成小片，放入染盆內。注水入內超
過染材。

2 先用大火煮開，再以小火熬煮30分鐘。取
出葉片，留下染液備用。

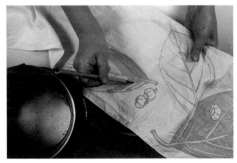

3 白蠟加溫後，用毛筆沾蠟油畫於T恤上，三
片葉子分別以陰陽紋的方式加以變化。

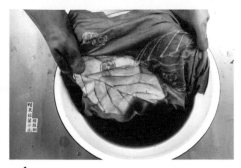

4 先用無媒染染成，再用醋酸銅媒染成偏綠的橄欖色。

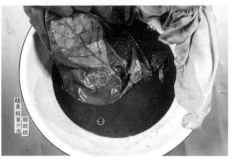

5 另一件衣服用同樣的方法上蠟，但陰陽紋不同變化。先以無媒染染成，再用醋酸鐵媒染成褐咖啡色。

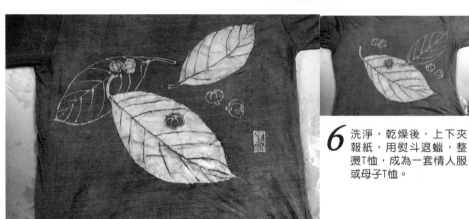

6 洗淨，乾燥後，上下夾報紙，用熨斗退蠟，整燙T恤，成為一套情人服或母子T恤。

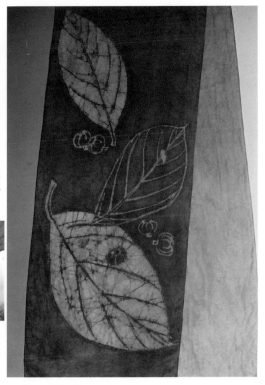

7 以同樣的方法繪染於長棉巾，染成漸層的效果，別創新意。

造物之妙

＊稜果榕葉片碩大，單以葉片即可夠當染材，有時兩三片就可以染出一條圍巾。二、三月的稜果榕，鮮黃色葉片陸續掉落，撿拾後一樣可以熬煮成染料。

＊稜果榕常見黃葉、綠葉同時掛枝頭，能用黃葉的葉黃素以及綠葉的葉綠素變化應用，頗有趣。

心語

聖心的好同事——秋雯告知，四月份淡水河岸到處飄流著水筆仔的胎生苗，
但水筆仔屬於保育類的植物，於是請教建設局自然生態公園教育推廣部後，
在不違法的情況下，撿拾水筆仔的胎生苗做植物染的實驗，
完成此實驗後確定，水筆仔是很好的染材。
其實，早期凱達格蘭人就利用水筆仔染黑布，作為纏繞頭飾之用。

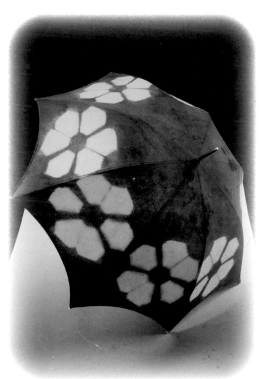

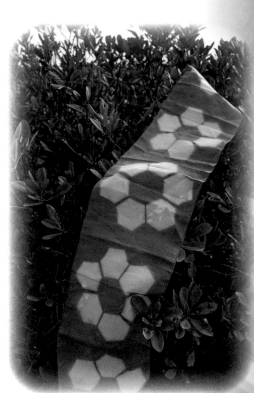

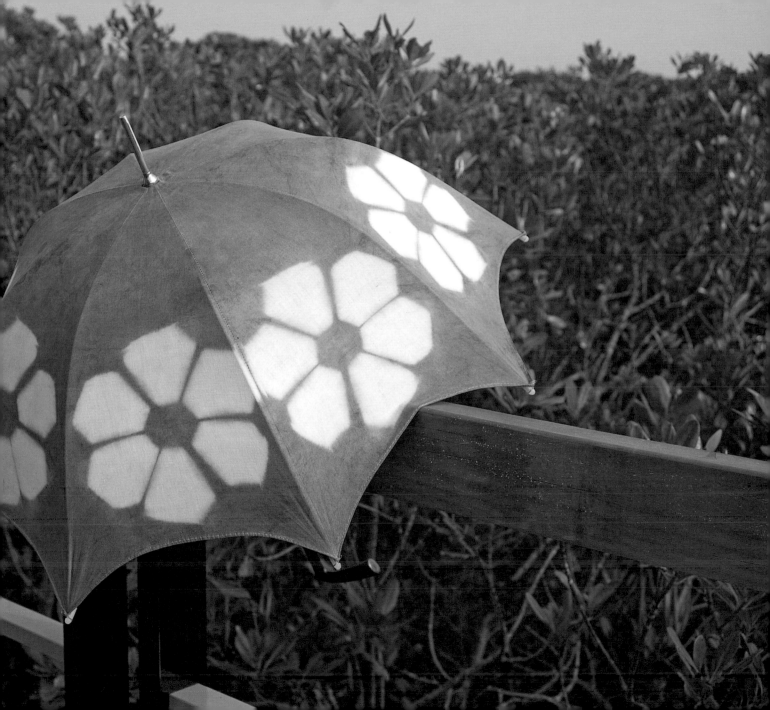

水筆仔 （染色用部：掉落的胎生苗）

水筆仔（紅樹科、水筆仔屬或茄藤樹屬）
俗名：茄藤樹、水筆、紅欖
學名：Kandelia oborata Sheue, Liu&Uong
果趣：果實具宿存之萼，胎生。胎生苗12月至翌年4月大量成熟，果實留存於
　　　母株時即萌芽，成熟後墜落泥地，長成幼苗。

植物
密碼

自然而染
紅樹林寶寶絞染家飾品

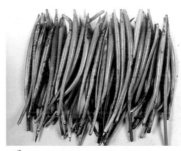

1 洗淨水筆仔胎生苗上的污泥。放入染盆內，注水入內超過染材。

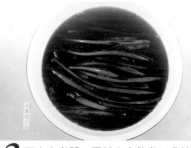

2 用大火煮開，再以小火熬煮30分鐘，取出水筆仔胎生苗，留下染液備用。

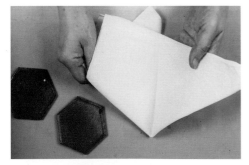

3 將棉巾左右對摺成一個正方形，再對摺成三角形，再取三等分。

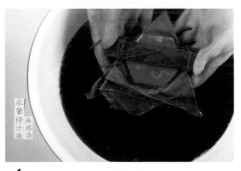

4 將撿回的六角形廢棄磚片用木板綁好固定，染布用水泡濕後，投入染液中。

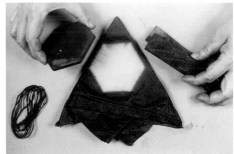

5 以無媒染加溫10分鐘，呈現濃濃的咖啡色，再浸泡5分鐘，取出，洗淨，解開綁線。

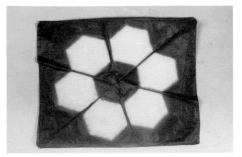

6 攤開後，出現三個六邊形圖紋，全部攤開，組合成如盛開的花朵，洗淨，整燙成品。

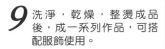

9 洗淨，乾燥，整燙成品後，成一系列作品，可搭配服飾使用。

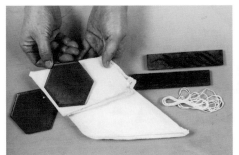

7 另外，傘的製作是將傘面摺八摺，取下半部中心點前後三等分，再夾綁磚片。

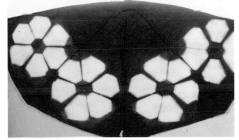

8 如前面棉巾的作法染成傘面。

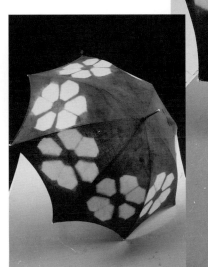

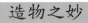

錦囊妙用

＊六角形磚塊一定要上下對好後夾緊，圖紋才不至於出現模糊。

造物之妙

＊水筆仔染液以醋酸鐵媒染，會得到效果非常好的黑色。

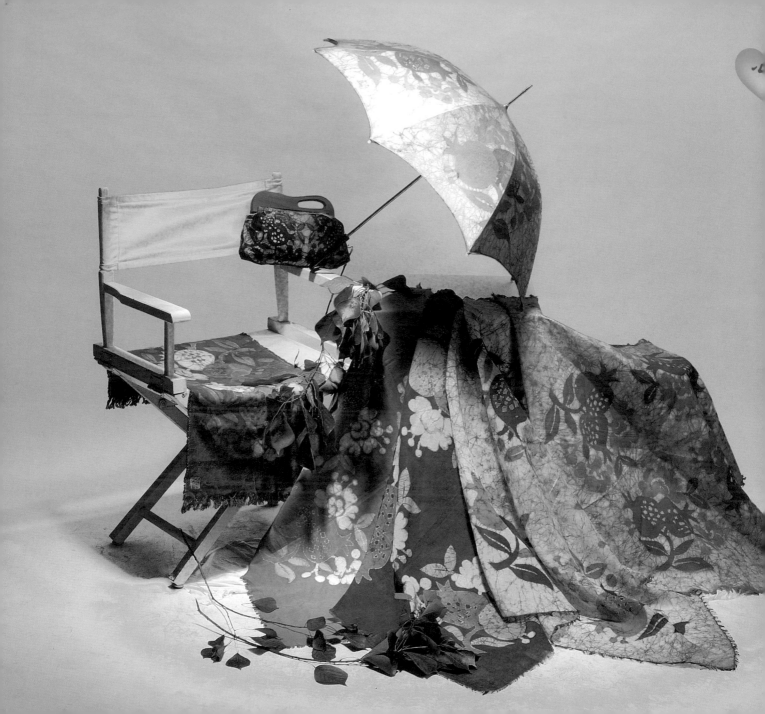

民國88年10月的一個颱風天過後，住家附近的一棵大烏桕被風吹斷，
撿拾起來作為染材，當時只摘取葉片，就收集有兩大袋之多，一共染出了九件作品，
沒想到廢物利用，不但可以化腐朽為神奇，
作品在無心插柳的情況下，還榮獲第五屆編織工藝獎生活產品設計類「特別獎」。
選擇石榴花為創作的主角，主要因為它在中國傳統圖紋中有吉祥祈福的寓意。

烏桕 （染色用部：枝葉）

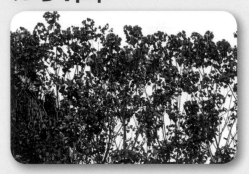

烏桕（大戟科、烏桕屬）
俗名：烏桕、瓊仔、烏樹果、烏油、木蠟樹
學名：Sapium sebiferum（L.）Rox b.
花顏：頂生葇荑花序，花色黃或綠色，單性，雌雄同株。

植物密碼

自然而染

神乎奇來蠟染家飾品

1 將枝葉剪成小段。

2 放入染盆內，注水入內超過染材。

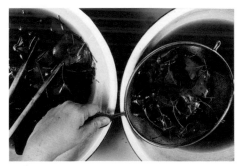

3 先用大火煮開，再以小火熬煮30分鐘。取出枝葉，留下染液備用。

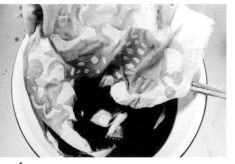

4 以6B鉛筆在大方巾上畫出石榴花，並用蠟封住花的部位，用明礬媒染，乾燥後，再封住石榴，以醋酸銅媒染。

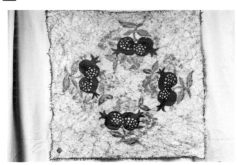

5 上下夾報紙，用熨斗整燙，退蠟。再洗淨，乾燥，整燙成品。

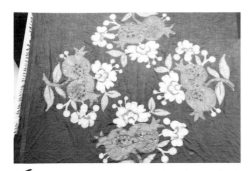

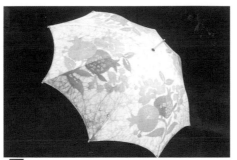

6 另一種方法,將石榴花以外的部分全部上蠟,先以無媒染染成。乾燥後,再漸次封蠟與染色,最後以醋酸鐵媒染。

7 洗淨,乾燥後,上下夾報紙,用熨斗退蠟,整燙成品。另外以陽紋封蠟,先媒染醋酸銅後,局部以醋酸鐵媒染成漸層色彩。

＊烏桕的乾葉和生葉都可以作為染材,摘採後曬乾收藏,隨時可用。而每年入秋之後,烏桕火紅的落葉,也是好染材。

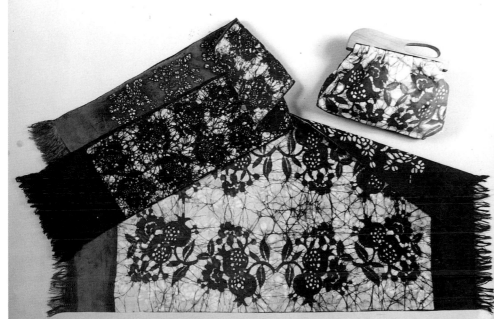

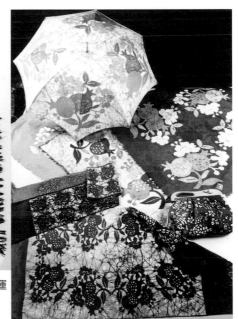

8 以石榴花為主題,祈求多子多孫多福氣,所完成的許多飾品與家用品,在封蠟與染色間相互交替運用,產生意想不到的結果與美感。

在台灣，紅花只有中藥店才買得到，主要作為醫治婦女病的中藥材。
紅花因同時含有黃色和紅色素，普遍被拿來作為染材。
紅花必須先抽取黃色素，直到黃色素全部釋放出來後，才能取得紅色素。
利用紅花多層次的紅色素以蠶絲染色，可以達到最鮮艷的色彩，
而絲質的厚薄也是關鍵因素，如果是厚質絲布，吸取色素多，顏色更深。

紅花 （染色用部：花）

紅花（菊科）

俗名：黃藍、紅藍、紅花草、紅花葉

學名：Carthamus tinctorius L.

花顏：兩性花，管狀，先端深5裂，裂片線形，花色由初開時的黃色，逐漸轉橘紅色至深紅色。

植物密碼

自然而染 真紅蠟染長巾喜洋洋

1 中藥店買來紅花，先在水中浸泡1~2小時。

2 浸泡在染盆中的紅花，必須用手搓揉，直到黃色的色素全部釋出。

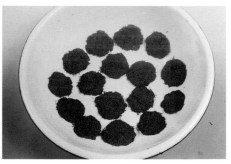

3 多洗幾次直到水清澈後，將紅花捏成餅狀。放置太陽底下曝曬，曬完後收藏起來，隨時待用。

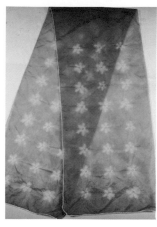

4 前面步驟所取得的黃色素，雖不穩定，但仍可使用，紮染出一條黃絲巾。

5 將太陽曬過的紅花餅放入水中浸泡，搓揉出它的紅色素。加入碳酸鉀萃取紅色素，待色素釋出後，以過濾網撈起染材，留下汁液備用。

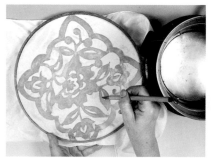

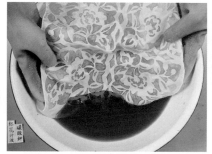

6 毛筆沾蜜蠟，在純蠶絲巾上畫出兩邊不同的古典圖案。

7 待蠟冷卻完封後（必須雙面緊封，都產生透明感才算封牢），投入染液中浸泡。

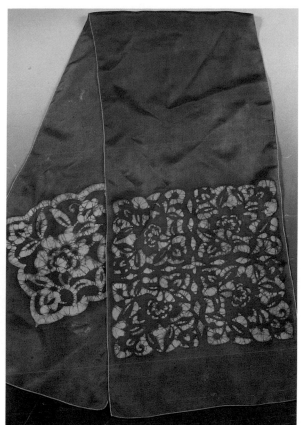

10 洗淨後，就是一件帶有中國古典氣息的蠶絲巾，高貴而華麗。

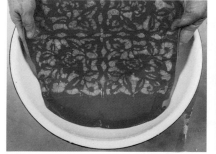

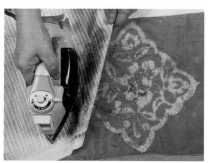

8 直到色彩飽和後，加入陳年醋，紅色素會急速加深。

9 取出乾燥後，上下夾報紙，用熨斗整燙，退除布上所有的蠟。

錦囊妙用

＊紅花在水中要不斷地搓揉，才能將黃色素搓出。

＊蠶絲封蠟以蜜蠟為佳，才能封牢輕薄的絲巾。

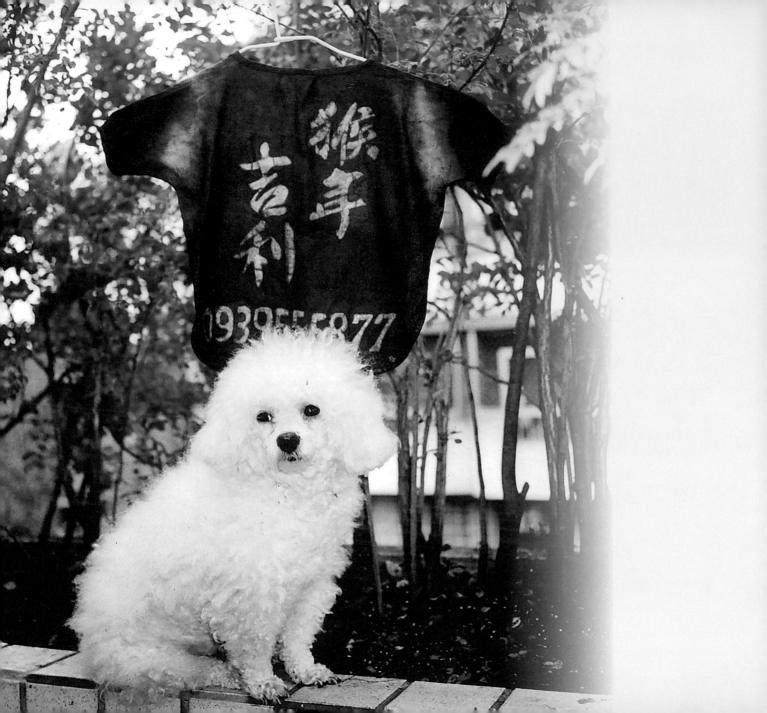

心語

薯榔是自古即採用的染材。小時候在大甲鄉下曾看過大人們用薯榔染漁網，
將鐵釘釘於木板上，用來刮碎薯榔萃取染液以浸泡漁網。
「吉利」是我們家的狗寶貝，也是開心果，聰明、忠心，愛乾淨又守規矩。
利用薯榔染液生染，配上藍染布，
讓我們家的狗女兒穿得吉祥如意、福氣又美麗。

裡白葉薯榔 （染色用部：塊莖）

植物
密碼

裡白葉薯榔（薯蕷科、薯蕷屬）
俗名：薯榔、薯榔藤
學名：Dioscorea cirrhosa Lour.
花顏：雄花呈圓錐或密散形穗狀花序，雄蕊6枚。

自然而染　蠟染吉利忠誠狗衣服

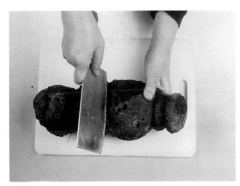

1 將薯榔切半。

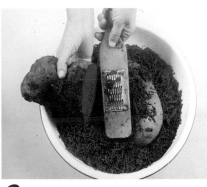

2 用工具將切半的薯榔剉細。

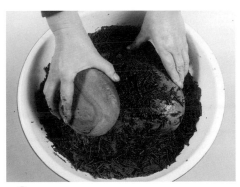

3 再用大小石頭互相槌擊，直到含於塊莖中的水分釋出。

4 濾出汁液,備用。

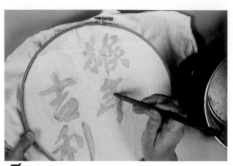

5 將蠟加溫,以毛筆沾蠟畫上「猴年吉利」與
手機號碼。

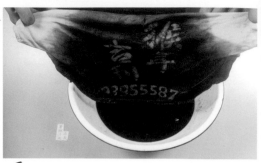

6 待蠟冷卻後,泡入水中,再投入染液中。

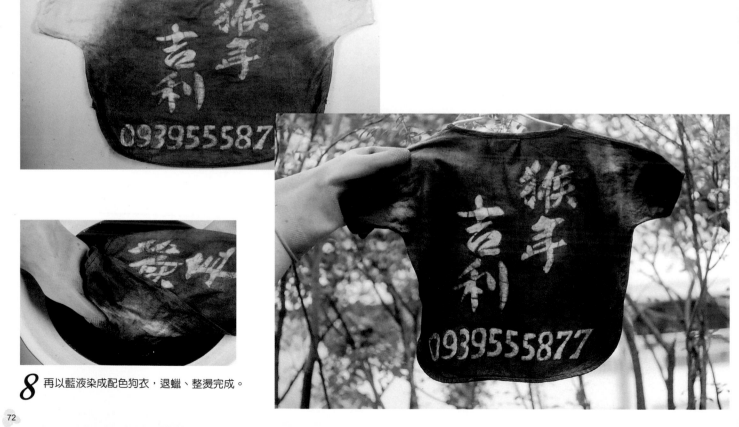

8 再以藍液染成配色狗衣,退蠟、整燙完成。

自然而染 蠟染別緻飄逸長棉巾

9 將切半的薯榔再切小塊。放入染盆內，注水入內超過染材。

10 先用大火煮開，再以小火熬煮30分鐘，可萃取2~3次。取出染材，留下濃濃的染液備用。

11 於長棉巾下方封蠟排水孔蓋造型，投入適溫染液中。

12 再以石灰媒染成深咖啡色。

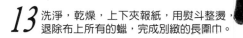

13 洗淨，乾燥，上下夾報紙，用熨斗整燙，退除布上所有的蠟，完成別緻的長圍巾。

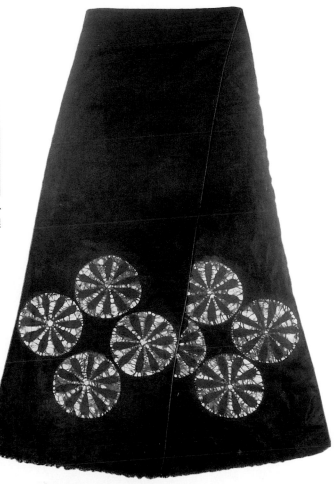

錦囊妙用

＊薯榔生染時，其浸泡時間必須延長才能加深色彩，染色過程中別忘了隨時翻動染布，才不至於產生染斑。

＊初學者如擔心不會運用蠟染時，可以考慮從生染著手，成功的機率會大大提升。

造物之妙

＊薯榔的生染或熱染，都可以用無媒染染出滿意的飽和色彩，若以石灰媒染效果更佳。如果以蠶絲染，會讓人更為驚喜，中國傳統的「香雲紗」「黑膠綢」「荔枝綢」就是以薯榔作為染料，成為舉世聞名的織品。而台灣的原住民社會，也相當廣泛的使用它當染料。

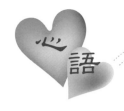

樟樹的樹皮有龜裂紋，摘取葉片放在手上搓揉，即有樟腦清香味，
尤其以熬煮汁液時，陣陣香味撲鼻，令人感覺神清氣爽，
樟樹的取用，以入秋後的色素最為濃郁。
本單元選擇荷葉（蓮）的傳統圖紋來呈現，意寓著「年年如意」，
並以複色染的技巧，創作出色彩優雅、調和、難度高些的成品。

樟樹 （染色用部：枝葉、幹材、樹皮）

植物
密碼

樟樹（樟科、樟屬）

俗名：樟、木樟、本樟

學名：Cinnamomun camphora （L.）

花顏：春季開花，圓錐花序腋出，花6瓣或重瓣，黃色或淡黃綠色，卵
形，外側光滑，內側有毛，較葉短。

自然而染　蠟染典雅高貴淑女包

1 枝葉剪成小段。放入染盆內，注水入內超過染材。

樟樹汁液

2 先用大火煮開，再以小火熬煮30分鐘。熄火後，用過濾網取出染材，留下汁液。

3 入秋時撿拾轉紅的落葉，汁液濃度更高。

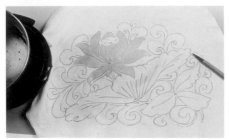
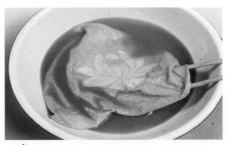
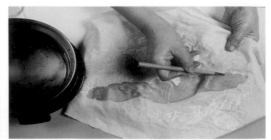

4 將提布裁好，並設計以荷花紋為主題的系列作品。以6B鉛筆畫好荷花後，先將荷花封蠟。

5 待蠟冷卻投入適溫汁液中，反覆浸泡後，再以明礬媒染成高彩度的黃色。

6 等黃色的布乾了之後，再以蠟封住荷葉。

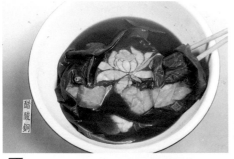
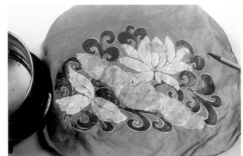
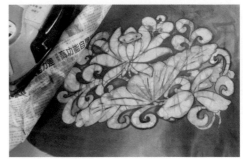

7 待蠟冷卻呈現裂紋，再以醋酸銅媒染。

8 乾燥後再以蠟封住捲紋。

9 上下夾報紙，利用熨斗退蠟。

10 退蠟後，等待下一階段的封蠟。

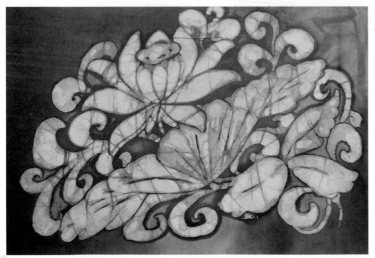

錦囊妙用

＊複色蠟染為難度較高的技法，封蠟時必須雙面都封緊，直到產生透明感才算封牢。

＊退蠟時必須一直快速更換報紙，直到報紙上熨斗熨不出蠟油為止，實在無法退除，就必須用熱水退蠟。

11 封完蠟後，以醋酸鐵媒染，完成複色蠟染。

12 布塊乾燥後，上下夾報紙，用熨斗整燙，退除所有布上的蠟。

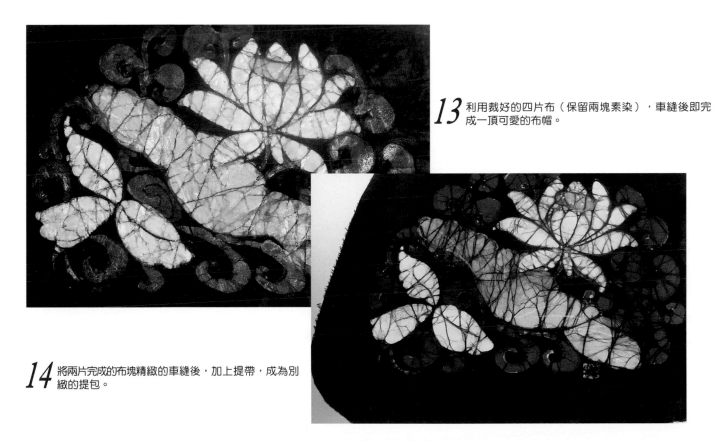

13 利用裁好的四片布（保留兩塊素染），車縫後即完成一頂可愛的布帽。

14 將兩片完成的布塊精緻的車縫後，加上提帶，成為別緻的提包。

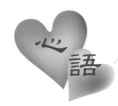

榕樹普遍被栽種，因為是都市空氣污染清潔夫；
取得方便，作為染材。如果以無媒染浸泡，會有飽和的咖啡色彩，
如果是以石灰當做媒染劑，染出來的效果更佳，
取得榕樹枝葉做植物染，雖僅是一件家飾布，都顯得隨意自在、典雅大方極了。

榕樹 （染色用部：枝葉、樹皮、幹材）

植物
密碼

榕樹（桑科、榕屬）
俗名：榕、正榕、鳥榕、烏榕、細葉榕樹
學名：Ficus micrpcarpa L. f.
果趣：很小的隱花果，無柄球形，單立或成對著生於葉腋，基部有3枚小
　　　苞片。

自然而染　蠟染冰裂紋長棉巾

1 將枝葉剪成小段。

2 放入染盆內，注水入內超過染材。

3 先用大火煮開，再以小火熬煮30分鐘。取出枝葉，留下染液。

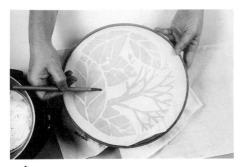

4 將蠟加溫，以毛筆沾蠟畫上圓形圖紋於長棉巾上，如想有所變化，分別以樹、葉表現陰陽紋呈現趣味性。

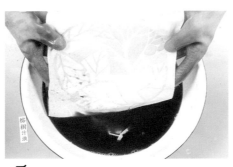

5 待蠟冷卻完封，泡入水中，再投入染液中。

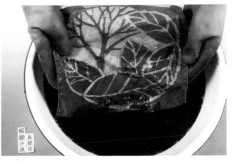

6 浸泡時要隨時翻動長巾，待染色飽和後，以無媒染染成。

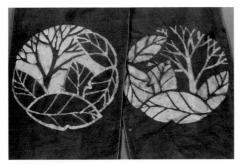

7 取出陰乾，上下夾報紙，用熨斗整燙，退除所有布上的蠟。

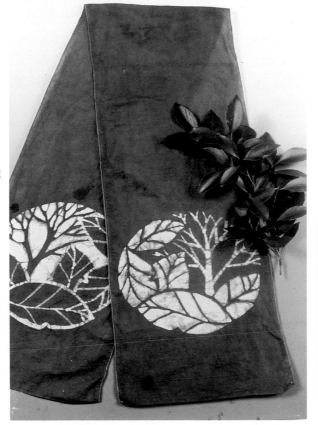

8 退蠟後，冰裂紋浮現，整燙作品。完成一條陰陽紋變化的長棉巾。

錦囊妙用

＊蠟染圖紋的白度要好時，封蠟的功夫最重要，要緊封。退蠟時必須一直更換報紙，直到報紙上不再沾有蠟油為止，若是仍無法退除，就必須用熱水或揮發油來退蠟。

菩提予人的感覺，就像是多了一種「禪味」。
而看到菩提樹葉造型婀娜多姿樣，想到了利用蠟染的方法，保留住它的原貌。
後來又覺得這樣的感覺還不夠，乾脆讓菩提葉現形，
利用構樹翠綠汁液以醋酸銅媒染之下，呈現出生命力。

菩提樹 （染色用部：枝葉）

植物
密碼

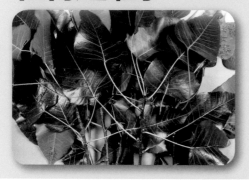

菩提樹（桑科、榕屬）
俗名：印度菩提樹、思維樹、覺樹
學名：Ficus religiosa L.
花顏：夏季開花，隱頭花序無梗，腋出，雙生扁球形，表面綠褐色散生多數暗紫色斑點，基部具革質苞片。

自然而染 落葉片片蠟染長棉巾

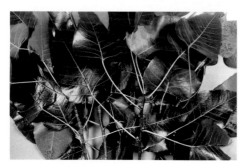

1 枝葉剪成小段。

2 放入染盆內，注水入內超過染材。

3 先用大火煮開，再以小火熬煮30分鐘。取出枝葉，留下染液。

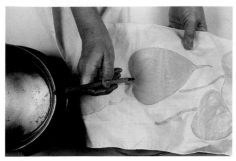

4 用6B鉛筆描繪在棉巾上。取來蜜蠟加溫，用毛筆沾蠟，將菩提葉圖紋雙面緊封。

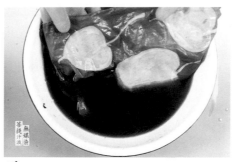

5 投入染液中浸泡，以無媒染染成。

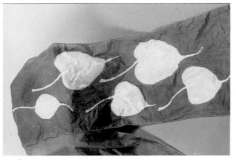

6 繼續用石灰媒染成漸層效果，讓菩提葉有如自上向下飄落之感。

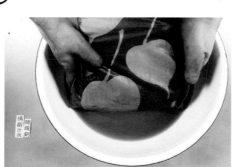

7 若要色彩較重，再將有圖紋的部分以醋酸鐵媒染成漸層色。

8 退蠟之後，洗淨，乾燥，整燙成品，翠綠的菩提葉躍然布上。

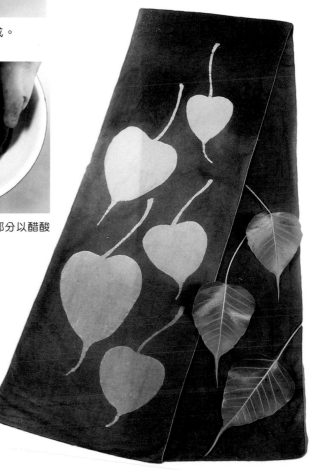

造物之妙

＊如果想再變化效果，可取構樹的汁液，以醋酸銅媒染，這時已經退蠟的菩提葉，葉形會呈現綠色的色彩，恍如葉片重生，煞是好看！

錦囊妙用

＊以蜜蠟封蠟，因為蠟的軟度高、密度也高，附著在纖維的能力增強，因此退蠟後的留白部分，將不出現裂紋。
＊退蠟的部分如要再染色，絕對不能有殘餘蠟，最好再以熱水退除，效果最佳。

心語

幾年前，實踐大學安排老師到南投縣信義鄉雙龍部落教授染織課程，
學員們帶我去拜訪布農族的織染高手——谷月花，
現場問及原住民是否用九芎染黑色，果真沒錯。
而聖心圖書館前那兩棵九芎，看著它從翠綠變枯黃、到禿頂，
長了新芽到粉紫花開滿樹梢，樹幹從花彩變光滑~~隨時想取來染色！

九芎 （染色用部：枝葉、樹皮）

植物
密碼

九芎（千屈菜科、紫薇屬）
俗名：拘那花、苞飯花、小果紫薇、猴不爬樹、滑猴樹
學名：Lagerstroemia subcostata Koehne
花顏：頂生圓錐花序，小型兩性花，白色，花瓣6枚，皺緣，數量多且密
　　　生於枝梢。

自然而染 夾染彩巾熠熠生暉

九芎汁液

1 將枝葉剪成小段。放入染盆內，注水入內超過染材，先用大火煮開，再以小火熬煮30分鐘。

2 熬煮時深濃的色素釋出，用濾網取出枝葉，留下汁液（採用較多枝幹時可萃取2~3次）。

3 將長棉巾前後對摺，再左右對摺成一小正方形，再對角摺成三角形，取長條木板上下夾住，綁緊。

4 泡水濕透後，擰乾，投入染液中，煮10分鐘、浸泡5分鐘，再投以醋酸銅媒染。色彩飽和後取出，洗淨，解開成品。

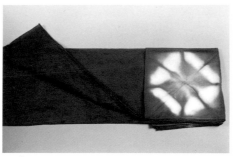

5 攤開棉巾後，單一的木條壓紋，變成連續性的方形紋。

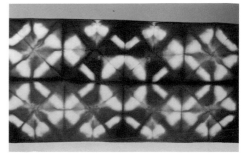

6 再打開兩個正方形的圖紋，呈現上下左右連續性的花樣，繽紛美麗。

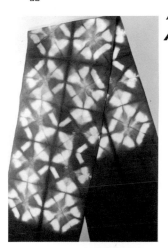

7 洗淨，乾燥，再整燙成品。

造物之妙

九芎的樹皮含有鞣質，在台灣早已是原住民朋友運用的染料之一。原住民朋友大都直接生染再泡泥，利用含有鐵質的泥土媒染出黑色織線。

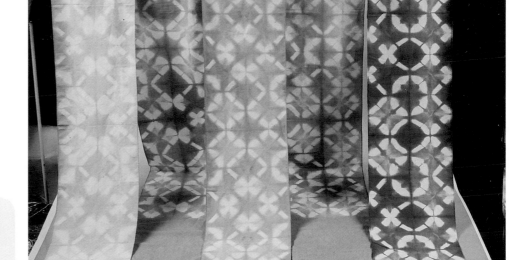

8 除無媒染外，再以明礬、石灰、醋酸鐵等其他三種媒染劑，媒染出五條不同色彩的長棉巾。

昔日指導南投縣中寮災區的媽媽們進行植物染色活動時，採用福木為染材，
村民相當樂於在野地摘採福木提供我們使用，
福木可是萃取黃色素最好的染材與代表性植物。
我們僅用枝葉萃取色素，即達到飽和的色彩，可以將棉布染上高彩度的黃。

福木 （染色用部：枝葉、幹材、樹皮）

植物
密碼

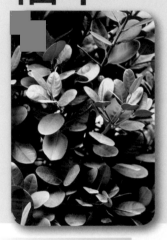

福木（藤黃科、藤黃屬）
俗名：福樹、金錢樹、菲島福木
學名：Garcinia subelliptica Merr.
果趣：核果球形，成熟時橘黃色，內藏種子3－4粒，褐色光滑，氣味難聞有毒。

自然而染　夾染三角對稱長棉巾

1 將枝條及厚葉剪成小段。

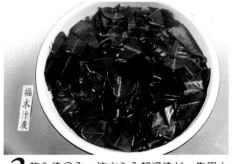

2 放入染盆內，注水入內超過染材，先用大火煮開，再以小火熬煮30分鐘。

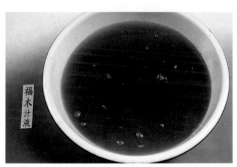

3 撈起枝葉，留下汁液。

4 取長棉巾，先前後對摺，再左右對摺成一小正方形，並用木板上下夾住方形的其中一邊，綁緊。

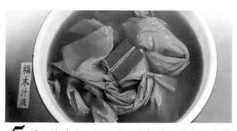

福木汁液

5 投入染液中，加溫煮20分鐘後，浸泡10分鐘。

6 再以明礬媒染出高彩度的黃色。

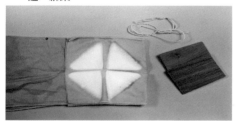

7 洗淨，解開綁線。

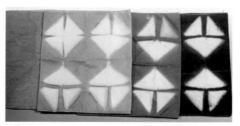

8 反覆的三角組合形圖紋呈現，整燙成品。

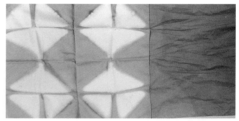

9 分別再以醋酸銅、醋酸鐵染成三色長圍巾。

10 加上無媒染及石灰共染成五色長圍巾，最為飾品搭配。

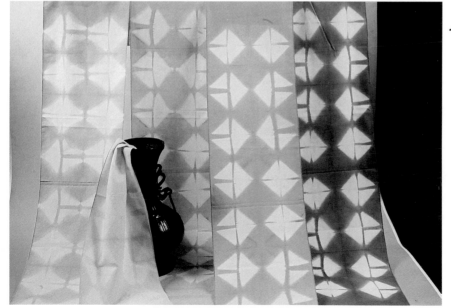

錦囊妙用

＊如果還是覺得色相不足，可以再加染材，或是延長染色的時間，一樣可以完成滿意的色彩。

自然野地裡羊蹄植物到處可見，甚至是菜園裡也常可見到它的蹤跡，
羊蹄開花後所含的色素較濃，取來莖、葉一起熬煮，萃取汁液，
再以醋酸銅媒染，那種透明的秋香絲特別漂亮，
如此很隨意的完成一條圍巾或方巾，無論是自用或是送人兩相宜。

羊蹄 （染色用部：莖、葉、根）

植物
密碼

羊蹄（蓼科、酸模屬）
俗名：土大黃、水黃芹、羊蹄大黃、牛舌大黃、禿草
學名：Rumex crispus L. var. japonicus（Houtt.）Makino
果趣：堅果，三角狀卵形，有三條翅邊。

自然而染 夾染那一抹透亮的秋香綠

1 將枝葉剪成小段。放入染盆內，注水入內超過染材。

2 先用大火煮開，再以小火熬煮30分鐘。

羊蹄汁液

3 熄火後，用過濾網取出染材，留下汁液。

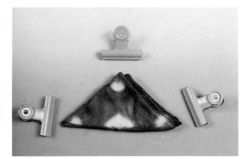

4 將長棉巾左右各三摺後呈正方形，再對角摺成三角形兩次，再以烤漆夾將三角形的三邊夾緊，投入染液中。以無媒染取得色素後，再以醋酸銅媒染。

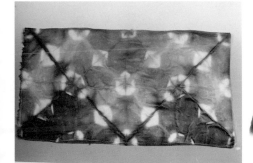

5 打開夾子，沖洗殘餘色料。此時三角形對角摺紋呈現深、淺色，並有夾點反白出現。

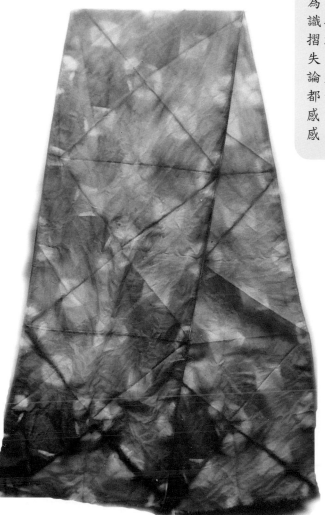

6 攤開後，反白點加大，深淺的秋香色變化更多，相當別致而花俏。

7 洗淨、乾燥後，整燙成品。

錦囊妙用

＊在中寮植物染坊，為了方便當地婦女辨識技法，特將此夾染摺法稱之為「萬無一失」法，因此摺法不論是用夾的或綁的，都會有均勻的防染美感，簡單又不失成就感。

將原想丟棄的菱角殼加以應用、美化，取來當作染料，絕對是物盡其用的代表作。
如果你也愛吃菱角，享受過那剝殼的樂趣後，
利用菱角殼搭配不同的媒染劑，製作出不同色彩的圍巾，
除了裝飾著自己，又彷彿陣陣的菱角香飄送過來，真令人垂涎！

菱角 （染色用部：果殼）

植物
密碼

菱角（菱科或柳葉菜科、菱屬）
俗名：菱、龍角、羊家、家菱、紅菱
學名：Trapa natans L.
果趣：花謝後果實逐漸膨大成菱角，兩端尖銳突出，嫩果紅色，呈熟後為
　　　暗紅色，離水氧化及煮後外殼轉黑色，內生一個無胚乳粉質種子，
　　　白色，可食用。

自然而染　縫染出長棉巾上的尖嘴菱

1 將買回的菱角放入盆中，注水入內超過染
材，以小火熬煮30分鐘

2 取出果肉後，菱角殼再萃取一次。

菱角汁液

3 混合兩次的汁液成為染液。

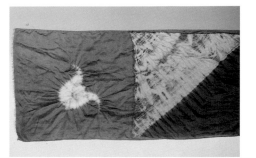

4 先用6B鉛筆在棉巾上畫好菱角的外形，再用針線縫出外形，緊縮後用力綁好。

5 圍巾的另一邊對角單縫，縮緊綁好，成為對應的圖紋。

6 泡水、擰乾，投入染液中，煮10分鐘後，先浸泡5分鐘，再以醋酸銅媒染完成。小心剪開縫線，漂亮的菱角造型呈現。

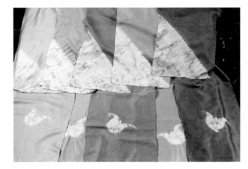

7 棉巾的另一端一樣小心的剪開縫線，洗淨，乾燥後，整燙成品。

錦囊妙用

＊如果選用菱角殼較紅的菱角，利用無媒染，可以染出很漂亮的紫色，不妨一試！
＊也可以直接利用煮熟菱角的水來染色。也可向賣菱角小販索取，他們一定樂於提供。

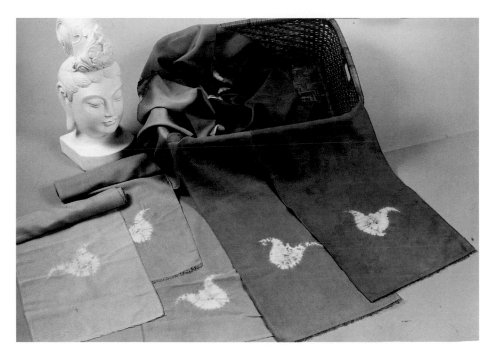

8 再利用無媒染、石灰、醋酸鐵、明礬等四種媒染劑，共可染出五種不同色彩的菱角，絕對令人愛不釋手。

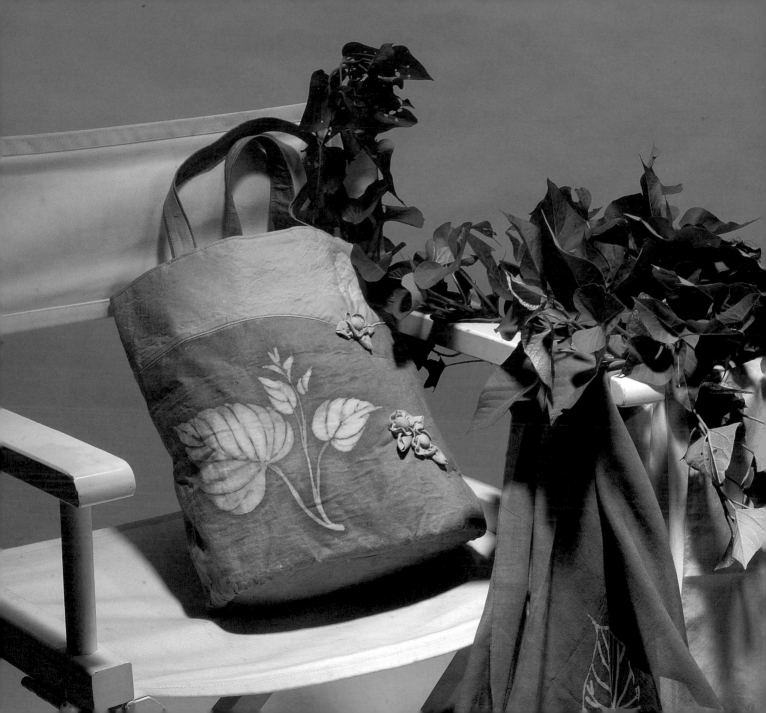

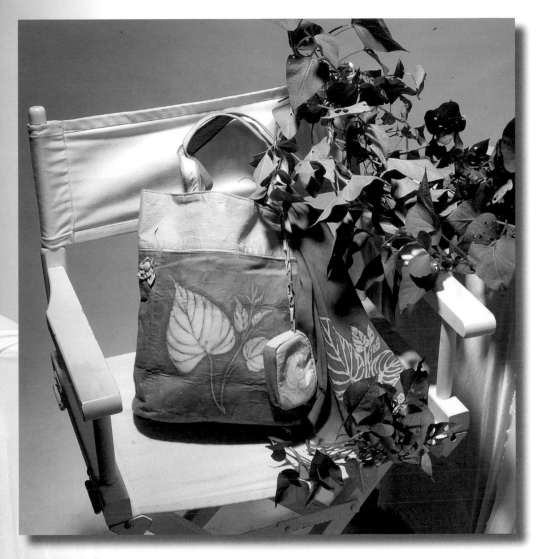

地瓜又稱為「甘藷」，是台灣民常生活中一項很重要的食材，

實際上，甘藷不但提供食用，同時又可以當染材。

早期台灣婦女們將地瓜葉拿來染色，可以染出所謂的國防色（軍用色），

就是現在所流行的環保色，如今以醋酸銅媒染，是討喜的秋香色。

甘藷 （染色用部：莖、葉）

甘藷（旋花科、牽牛花屬）
俗名：甘薯、地瓜、番薯、豬菜、紅苕、玉秋藷、金薯、甜薯、山芋
學名：Ipomoea batatas.
花顏：花期自10月至12月間，植株開花少，開著與牽牛花相似而小的白
　　　色或紫色花朵。

自然而**染**

將平凡蠟染成不凡方巾布

1 摘莖葉放入盆中。注水入內超過染材。

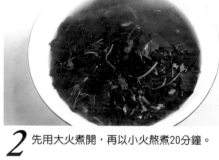

2 先用大火煮開，再以小火熬煮20分鐘。

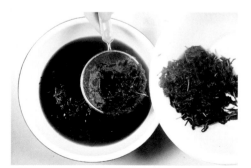

3 以過濾網取出煮爛的染材，留下墨綠色的染液。

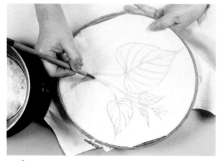

4 蠟加溫後，用毛筆沾蠟將地瓜葉的形狀畫於棉巾上。

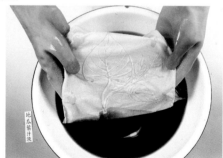

5 以無媒染染成。

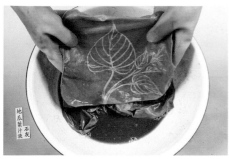 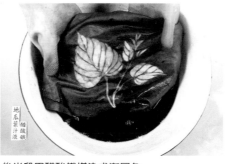

6 以無媒染染成後，再用石灰媒染圖紋的部分，後半段用醋酸鐵媒染成漸層色。

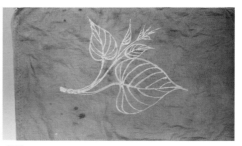

7 取出沖水，洗淨殘餘色素，乾燥。上下夾報紙，用熨斗整燙退蠟。

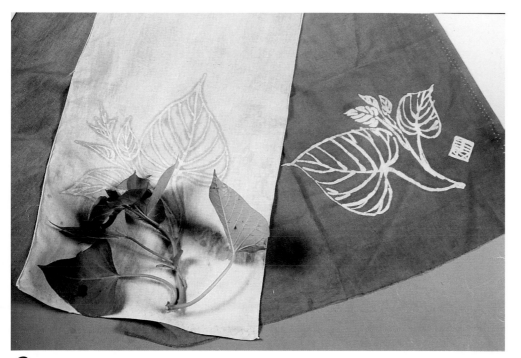

8 整燙作品，使用長棉巾時會出現前後漸層的色彩；另外以同樣的方法再完成方巾以及淑女包。

錦囊妙用

＊地瓜莖葉染液萃取時呈濃稠狀，應盡量以小火熬煮，避免溢出。
＊以線條封蠟時，盡量高溫取得蠟液，繪出的圖紋才會清晰。

造物之妙

＊近年改良了地瓜的品種，有所謂的「山藥地瓜」，顏色如紫色山藥般，取來削皮或切塊熬煮，素染成漂亮的漸層色，頗有趣味。

心語

火焰木屬於外來種植物，特殊的造型、橘紅色的花朵高掛枝頭，
硬是撩起讓它再現生命的動機，想到用蠟染的方式，以陰陽紋做變化。
劍潭捷運站往承德路上，有一整排的火焰木。嘗試著撿拾落花來染色，
發現色素濃度非常高，又嘗試以生葉來染色，色彩一樣濃郁。

火焰木 （染色用部：枝葉、花）

植物
密碼

火焰木（紫薇科、火焰木屬）
俗名：泉樹
學名：Spathodea campanulata Beauv.
花顏：頂生圓錐花序，花冠鐘形，呈扁壓狀，猩紅色，形如火燄，先端5
裂，裂片邊緣呈金黃色。

自然而染 蠟染陰陽紋變化長棉巾

1 將枝葉放於盆內，剪成小段。
注水入內超過染材。

2 先用大火煮開，再以小火熬煮
30分鐘。取出枝葉，留下濃濃
的染液，顏色有如黑咖啡。

3 取來葉梗一枝，用鉛筆描繪在
長棉巾上，蠟加溫後，以毛筆
沾蠟將葉形封於棉巾上，必須
兩面都封牢。

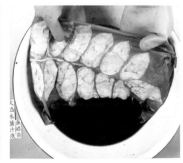

4 投入染液中，先以無媒染染
成，再以石灰媒染。洗淨、
乾燥後，再用報紙退除封蠟部
分，乾燥，並整燙成品。

5 將撿拾來的花瓣置於盆中。

6 注水入內超過染材，先用大火煮開，再以小火熬煮20分鐘，色素一樣濃郁。

7 以過濾網取出煮爛的花瓣，留下染液。

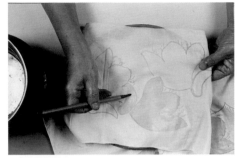

8 以陰陽紋的花形，交錯變化，繪於長棉巾上。將蠟加溫，用毛筆沾蠟封在棉巾上。

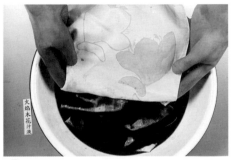

9 待低溫時投入染液中，以無媒染染出，並隨時翻動作品、反覆染色。

錦囊妙用

＊火焰木花形雖顯笨拙，但以陰陽紋變化，特別取巧。

＊隨時留意封於布上的蠟是否剝落，若有脫落的情形，可於乾燥後再補畫。

＊熬煮花瓣汁液時，必須用小火慢熬，黏稠的汁液才不至於溢出來。

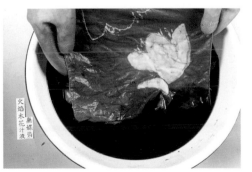

10 染色時間長，棉巾上所呈現的咖啡色越來越深，達到飽和後取出，乾燥後，上下用報紙夾住，以熨斗退除封蠟部分，再以熱水煮去殘蠟後，整燙成品。

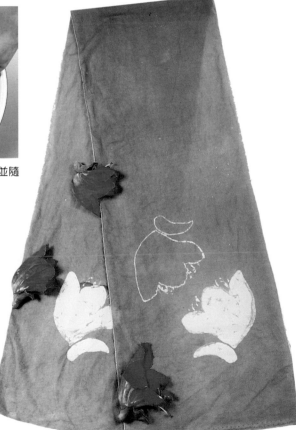

心語

早期台灣社會，茶花是相當普遍使用的植物物種，家庭中所用的木灰水，
就是將茶花枝幹燒成灰，過篩取得細粉，再加熱水攪拌，
沉澱後所取得酸鹼值約為11的水，早期多用它為漂白劑，
而在古法染色中，它是重要的媒染劑。
植物染工作者的指甲表面或指縫間常有染液殘色，灰水是很好的清潔劑。

山茶花 （染色用部：枝葉、花）

植物
密碼

山茶花（山茶科、山茶屬）
俗名：茶花
學名：Camellia spp.
花顏：花朵大而美，具小花梗，花色有紅、粉紅、紫、白等色。

自然而染　巧手藝糊染朵朵花飄香

1 將茶花枝葉放於盆內，剪成小段。注水入內超過染材。

2 先用大火煮開，再以小火熬煮30分鐘後，取出汁液。

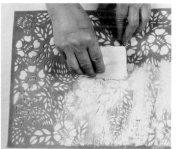

3 將柿紙雕刻成茶花樣式，泡入水中，取出擦乾，並用漿糊刮於長棉巾上。

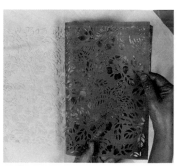

4 待乾後，經過陽光曝曬。

5 再泡於染液中。

6 再以石灰或醋酸銅媒染，染色的時間需控制，色彩飽和後就可以乾燥，再刮洗糊，剝離後即可整燙為成品。

7 採用茶花花瓣於盆中，注水入內超過染材，先用大火煮開，再以小火熬煮20分鐘。

8 過濾花瓣，留下汁液。

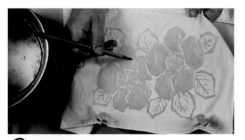
9 用6B鉛筆將花的造型畫於長棉巾上，用毛筆將蠟封於花、葉之上。

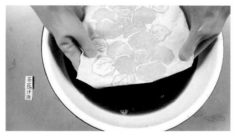
10 泡入染液中。

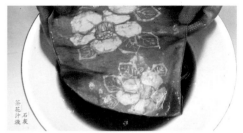
11 以石灰媒染，至色彩飽和。

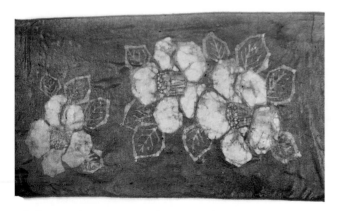
12 洗淨、乾燥、退蠟，整燙成品，漂亮的茶花浮現棉巾上。

錦囊妙用

＊如果取用茶花花瓣染色，此時利用花瓣所含的花青素，除非利用去酸性萃取法，否則會呈現不穩定的狀態，若是經過媒染過程，所有的色彩都不是心中所預期的。

心語

四年前參加了南投縣信義鄉羅娜村原住民學校所舉辦的生態與染色教學發現，原來台灣中東部山區正飽受小花蔓澤蘭的危害，蔓生於農田耕地影響生產，能取為染材來減少數量，也算是助一臂之力。
也希望透過此一植物染材的介紹，讓讀者遊賞自然大地之時，同時關懷台灣生態，這需要更多人的參與。

小花蔓澤蘭 （染色用部：全株）

小花蔓澤蘭（菊科、蔓澤蘭屬）
學名：Mikania micrantha H.B.K.
花顏：花期為11月至翌年1月，頭狀花序，具兩性小花4朵，花冠呈白色或淡綠白色，管狀，具香氣。

自然而染　野地告白絞染家飾物

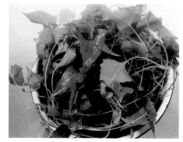

1 枝葉剪成小段。放入盆中，注水超過染材。

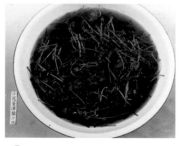

2 先利用大火煮開後，再以小火熬煮30分鐘，若色素不足可再延長幾分鐘。用過濾網取出枝葉，留下染液。

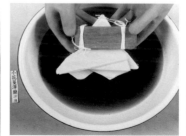

3 取兩個相同的瓶蓋或是木板兩片，先將棉巾左右摺成正方形，再以正方形的一邊取三摺。將兩個瓶蓋上下對好，再將木板壓在上面，用線綁緊。

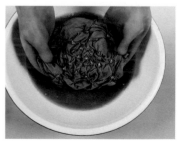

4 用水浸濕後，投入染液中煮10分鐘、再浸泡5分鐘。取出，以石灰媒染。

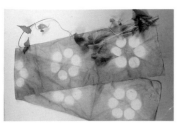 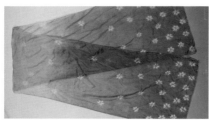 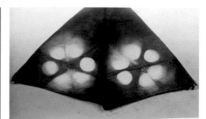 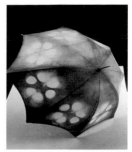

5 洗淨，解開綁線，呈現漂亮的秋香綠。攤開之後會呈現六個等距離的圓。洗淨後，乾燥，整燙成品。

6 將布抓提後，摺三摺成三角形，尖部往下摺取，利用針從三角形部分一進一出或一進二出扎好綁緊，放入染液中浸染，再媒染醋酸銅，成為別具意義的絲巾。

7 取出，再以醋酸銅媒染。攤開，呈現六個等距離的圓，但因摺疊的關係，八面傘圖紋若隱若現。

8 洗淨，整燙後撐成傘面。

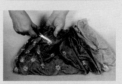
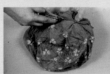

錦囊妙用

＊傘面製作一定要先左右摺，再取三角摺，但因布厚，難免會有染色不均的情形，必須隨時檢查，隨時撥開染色，色彩才會均勻。

＊扎染屬於大陸扎藍染傳統技法，俗稱「狗腳花」或是「蝴蝶花」。針法是同一針眼一進一出，並將雙線分開拉緊，解開後花樣就如六角小花；而「蝴蝶花」利用一進二出針法，解開後的花樣就如同蝴蝶了。

9 蠶絲巾、棉背包以及布帽都以小花扎染法作成。

因為自己相當喜愛土芒果的香味，
常常在夏季土芒果盛產的日子裡，將冰箱充當芒果果皮的堆集場，
等到集中到一定量的時候，就將土芒果皮拿來熬煮，
可以做出漂亮的植物染，這也可說是「物盡其用」呢。

芒果 （染色用部：枝葉、樹幹、果實）

芒果（漆樹科、檬果屬）
俗名：檬果、檨仔
學名：Mangifera indica L.
果趣：果實橢圓形或倒卵形，黃綠色或黃紅色，成熟時為黃色。

植物
密碼

自然而染 縫染青檬的酸甜酷滋味

1 枝葉剪成小段。放入盆中，注水入內超過染材。

2 用大火煮開後，再用小火熬煮30分鐘。撈出染材，留下汁液。

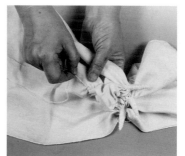

3 取棉巾尾端正方形部分畫上愛心向內圖紋，以平針縫出四個愛心。

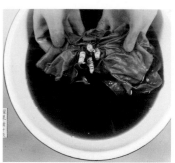

4 將愛心縮起、綁緊，防染。以無媒染熬煮10分鐘，再浸泡5分鐘。

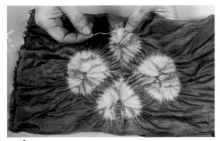

5 取出沖水，洗淨殘餘色素，並小心拆除愛心的縫線，一幸運草紋呈現。

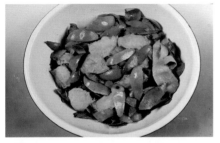

6 另外也可以善加利用土芒果的果皮。收集果皮置於盆內，注水超過染材。

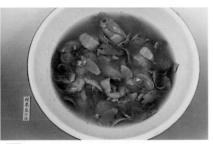

7 先利用大火煮開，再以小火熬煮30分鐘。用過濾網濾出果皮，留下汁液。

8 長棉巾的下方畫上向外愛心圖紋，縫紮後，投入染液中煮20分鐘，再分別以鹽化一錫及醋酸銅媒染。

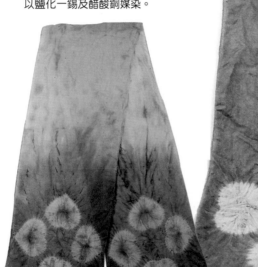

9 拆除縫染線。沖水洗淨，產生雙色愛心圖紋。利用醋酸銅媒染局　部，因此產生上至下的漸層色彩。

錦囊妙用

＊熬煮果皮的濃度較高，呈黏稠狀，必須儘量以小火熬煮，避免溢出、廚具不易清洗。

造物之妙

＊摘取芒果葉的時候，最好在芒果開花前，此時葉片的色素較濃，也可以將其曬乾後備用。

心語

四年前的寒假，接受南投信義鄉原住民部落羅娜村主辦的「布農天籟的邀約」，與
小兒健倫共同負責生態與染織的研習，
一百多人回歸原住民的生活形態，非常有意義的活動。
隨機採用當地的植物——破布子，染出非常漂亮的秋香色與黃綠色，
一百多件的作品掛在教室外的鐵絲網上，好不壯觀！

破布子 （染色用部：枝葉）

破布子（紫草科、破布子屬）
俗名：破布木、樹子仔、樹子、破果子、醬菜子
學名：Cordia dischotoma G. Forst.
果趣：核果卵形或球形，成熟時呈黃褐色或橘紅色。

植物
密碼

自然而染　蠟染古早味抱枕套

1 大葉剪成小段放入盆中。

2 注水入內超過染材，先以大火煮開，再以小火熬煮30分鐘。

3 濃濃的褐咖啡色汁液釋出，取出枝葉，留下染液。

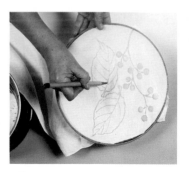

4 蠟加溫後，於抱枕套畫上破布子的果實與葉子的形狀，並用加溫後的蠟封住此圖案。

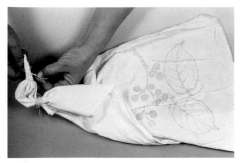

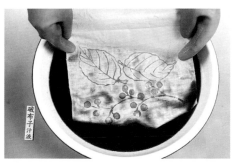

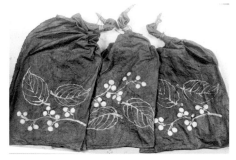

5 另一端用絞染的方法綁好抽象圖紋。

6 抱枕套用水浸濕後，再浸入適溫的染液中，以無媒染染出茶褐色。

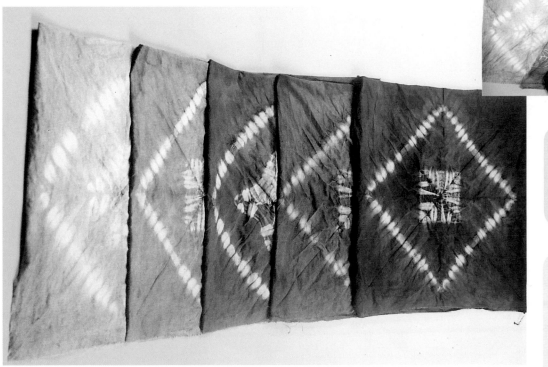

7 以同樣的方法正面用蠟染，背面用抽象紋，並以石灰、明礬、醋酸銅、醋酸鐵等四種媒染劑染出另外四個抱枕套，共有五種漸層的色彩出現。洗淨後整燙五個雙面圖紋的抱枕套成品。

錦囊妙用

＊如果是長棉巾，僅以無媒染浸泡，浸泡時間的長短可取色階做標準。

造物之妙

＊野地裡摘回許多染色用的植物包括破布子，回家仔細的端詳，發現葉子上有好多的蟲癭，難怪染出的色彩那麼濃郁，原來是蟲癭幫了很大的忙。

心語

桂花植株用做植物染，取葉，不用花，
雖然香味淡薄，但是枝葉的色素卻可染出帶有綠色調的黃，
再以醋酸銅為媒染劑，染出茶褐色系，
其古樸、典雅的色彩，再將其加工完成身邊可用的飾品，
縱使沒有聞到桂花飄香，卻也好像感覺到了花香一斑！

桂花 （染色用部：枝葉）

植物密碼

桂花（木犀科、木犀屬）
俗名：銀桂、木犀、丹桂、巖桂、岩桂
學名：Osmanthus fragrans Lour.
花顏：花兩性，也有單性，腋出，花色乳白至淺黃色，具濃郁香氣。

自然而染　絞染點點小花肩上飄香

1 枝葉剪成小段。放入盆中，注水超過染材。

2 先利用大火煮開後，再用小火熬煮30分鐘。

3 撈起枝葉，留下染液。

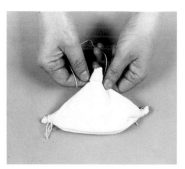

4 長棉巾左右對摺呈正方形，再摺成三角形兩次，並將三個角綁緊。

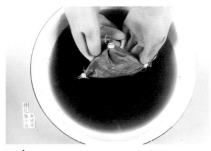

5 泡水擰乾後，投入染液中，加溫10分鐘後、浸泡5分鐘，以無媒染染成。

錦囊妙用

＊提包染色步驟如長棉巾的作法，唯布料需選擇厚的材料，再車縫加工而成。

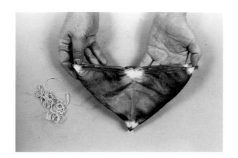

6 沖水洗淨，解開綁線，攤平棉巾。

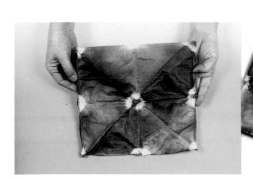

7 等距離小圓圈如桂花斑點狀的呈現。

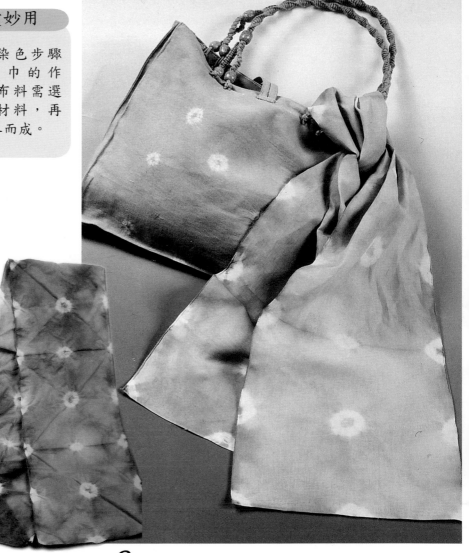

8 再洗淨，整燙成品，一個富貴花香味般的棉巾完成。

心語

樹上的欖仁葉有毒，但是掉落之後就無毒了。
傳說中喝欖仁葉茶治肝病，這在本草綱目上並無記載，實在不該隨便撿食，
欖仁葉除枝葉外，果仁也是好染材，尤其染黑色最佳。
記得聖心校園內的欖仁果成熟時，前任校長蔡修女常為我蒐集，讓我感動不已！
總覺得～～做任何事，有人鼓勵，就會越做越起勁。

大葉欖仁 （染色用部：枝葉）

植物
密碼

大葉欖仁樹（使君子科、欖仁屬）
俗名：欖仁、烏朴、雨傘樹、枇杷樹
學名：Terminalia catappa L.
果趣：核果扁平橢圓形，成熟時黃綠色轉紅褐色，兩側具龍骨狀突起，中
果皮纖維質，內果皮堅硬，能於海水中漂浮，以利傳播。

自然而染 絞染色階方形圖紋彩巾

1 除綠葉外，隆冬所見朱紅的落葉，也是好染材。

2 將枝葉剪成小段。放入盆中，注水入內超過染材。

3 以大火煮開後，小火熬煮30分鐘。用過濾網取出枝葉，留下染液。

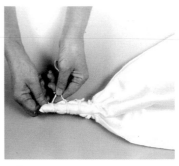

4 將長棉巾後段摺兩個正方形後，對摺成三角形兩次。以綁線等距離綁緊後，投入染液中煮30分鐘。

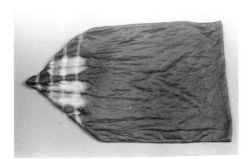

5 以無媒染染成橄欖色，等色彩飽和後，取出洗淨，解開綁線。

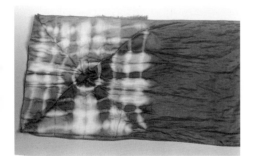

6 攤開後呈多層次正方形圖紋，沖水洗淨。

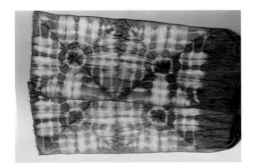

7 乾燥後，整燙成品。

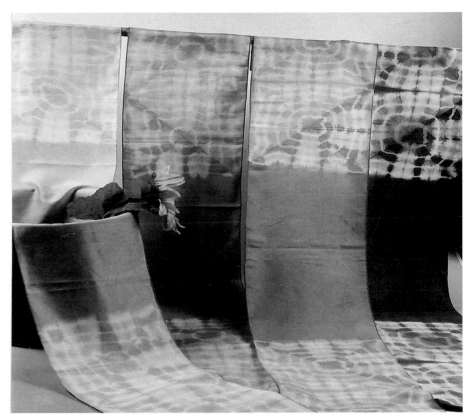

8 另外以四種媒染劑（明礬、石灰、醋酸銅、醋酸鐵）染成四色長棉巾，加上無媒染，不同色階有不同的美感。

錦囊妙用

＊長棉巾圖紋的設計，可以各段落為主，但必須搭配使用時所呈現的圖紋。

造物之妙

＊大葉欖仁的葉片碩大肥厚，有時僅要幾片葉子即可染成一條長棉巾，若在秋天撿拾，更可以滿足需求，捷運芝山站整排欖仁樹，每次經過必多看幾眼，看著它春夏秋冬的變化。

台北市立大學推廣中心學員成果展,巡迴到了斗六,順道帶同學探望中寮災區,
來到過去所指導植物染創作的「阿姆的店」,
廠長還留守著工作崗位,心中真是感動;
「巧手藝」與「阿姆的店」由這群災區媽媽們具規模的創作著植物染產品,
生意蒸蒸日上,還看到她們使用「竹柏」擴展染材種類,真為她們高興!

竹柏 (染色用部:枝葉)

植物
密碼

竹柏(羅漢松科、竹柏屬)
俗名:山杉
學名:Nageia nagi(Thunb.)Kuntze
果趣:球形種子,成熟時為藍綠色、藍紫色或深藍色。

自然而染 交錯變化絞染織美長巾

1 枝葉剪成小段。放入盆中,注水超過染材。

2 大火煮開,再用小火熬煮30分鐘。撈起枝葉,留下染液。

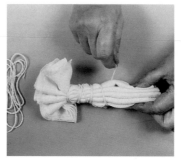

3 將棉巾摺五摺成正方形後,再左右摺,取中段綁緊。

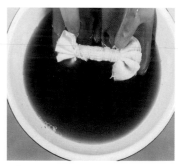

4 棉巾泡水,擰乾,投入染液,加溫20分鐘,再浸泡10分鐘。

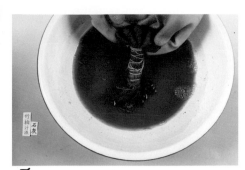

5 取出後用石灰媒染。

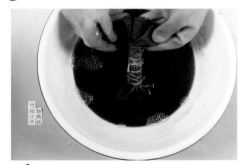

6 其中一邊媒染醋酸鐵，立刻呈現黑色。

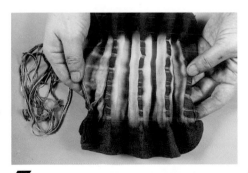

7 沖水 洗淨，解開綁線，出現黑紅複色染。

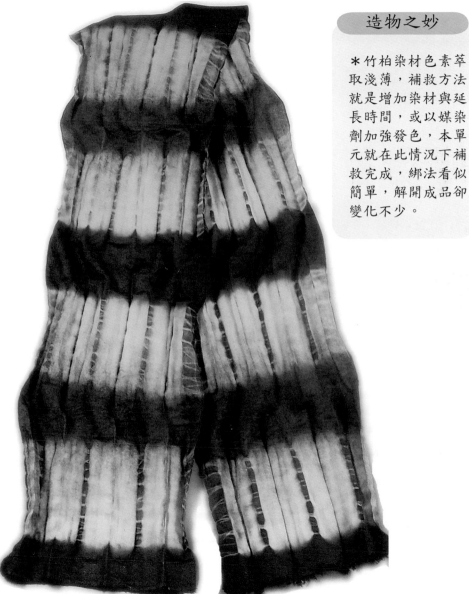

8 攤開棉巾後，呈現直線摺紋與黑紅交錯變化。再洗淨，整燙成品。

槭葉翅子木是較晚引進台灣栽種的樹種，劍潭捷運站出口正前方有一大排，植株高聳入雲，走在樹下，綠葉遮蔽，恍如走入森林中的感覺，因為其枝幹高大，想要摘採並不容易，但是可以撿拾落葉使用。

槭葉翅子木的葉片特別寬大，是較晚才發現的染材，充滿無限的新奇。

槭葉翅子木 （染色用部：枝葉）

槭葉翅子木（梧桐科、翼子屬）
俗名：翅子樹、翅子木、白桐
學名：Pterospermum acerifolium Willd
果趣：朔果木質，長橢圓狀圓筒形，有5條淺溝，外皮密披鏽色星狀毛，種子先端具長薄翅。

植物密碼

自然而染　神奇幻化絞染抽象圖紋

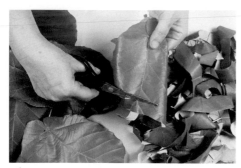

1 取來大葉片，用剪刀剪成小段。注水超過染材。

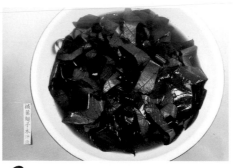

2 先用大火煮開，再用小火熬煮30分鐘。撈起枝葉，呈現濃郁的紅咖啡色染液。

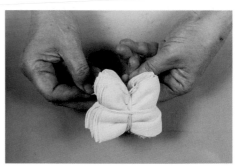

3 將棉巾前後摺成小方塊，並綁好成十字。

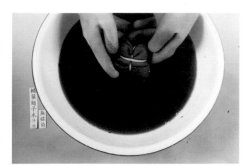

4 投入染液中，以無媒染染出紅咖啡色。

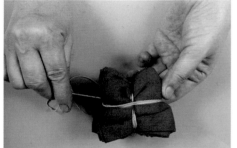

5 取出，沖水洗淨，解開綁線

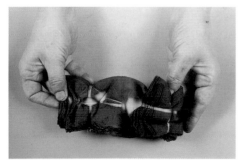

6 將摺成的方形攤開，整齊又渲染變化的圖紋出現。

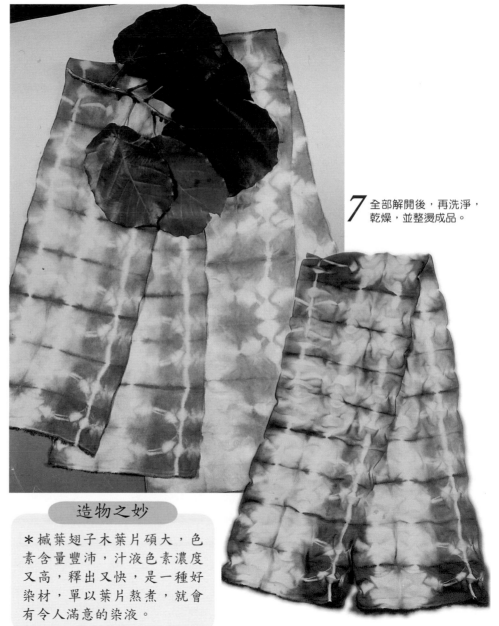

7 全部解開後，再洗淨，乾燥，並整燙成品。

造物之妙

＊槭葉翅子木葉片碩大，色素含量豐沛，汁液色素濃度又高，釋出又快，是一種好染材，單以葉片熬煮，就會有令人滿意的染液。

小葉桑屬於本土種植物，植株強健，廣為用來作為庭園植物或盆栽栽種，
所結的果實小，且較為酸澀，通常純粹作觀賞用。
自家陽台種了幾棵從聖心學校帶回來的桑樹幼苗，
幾年後已長大的桑樹，每到三月天總是結實纍纍，常常掉落滿地。
於是想到了利用它來染色，竟意外地染得鮮亮的色彩。

小葉桑（染色用部：枝葉、果實）

植物
密碼

小葉桑（桑科、桑屬）
俗名：桑果、桑椹兒
學名：Morus alba L.
果趣：圓柱狀聚合果，由肥厚多肉的萼片集合而成，紫色至墨色。

自然而染　多次蠟染複色桑果方巾

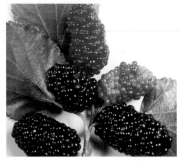

1 紅的、紫的果實一起摘起放入鍋內。注水入內超過染材。

2 煮20分鐘後滿盆鮮紅。用過濾網撈起桑果，留下汁液。

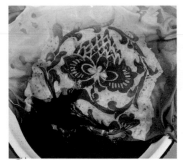

3 設計桑椹圖紋，用6B千筆輕畫於大小方巾上，將蠟加溫，畫出桑椹的陰陽紋於大小方巾。

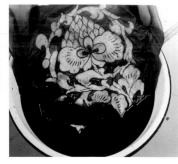

4 投入染液中。以無媒染浸泡，

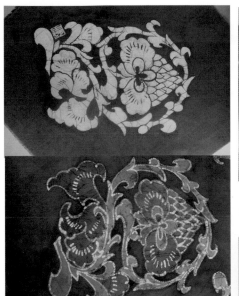

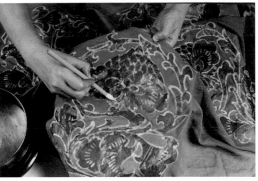

錦囊妙用

7 再加以封蠟，染色多次後作品立刻出現複色效果。

＊蠶絲可以直接用桑椹生染，色彩漂亮，但是堅牢度稍差。

5 此時非常漂亮的紫色陰陽紋呈現。當顏色飽和後，再分別以醋酸銅、醋酸鐵媒染，彩度立即降低。

6 上下用報紙夾住，以熨斗退蠟。

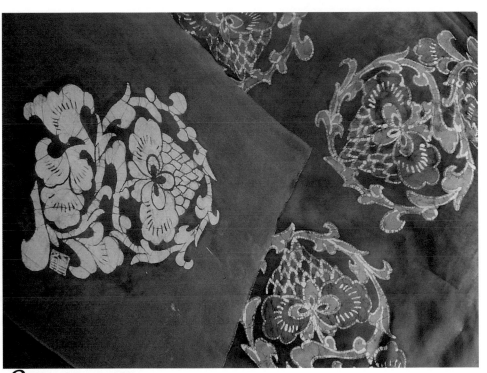

8 乾燥、整燙，完成成品。

僑委會甄派往加拿大巡迴教學，移居溫哥華的四叔盛情邀約到園裡採藍莓。
浩瀚無邊的藍莓園，真讓人驚喜萬分！至今仍無法忘懷~~
第二年再度派往加拿大展出與教學，除了替溫哥華白鷺鷥協會120多人作教學，
一邊吃著高貴的藍莓一邊染T恤，此生難以忘懷！

小藍莓（染色用部：果實）

植物
密碼

小藍莓（烏飯樹科或越橘科、烏飯樹屬或越橘屬）
俗名：小藍梅
學名：Vaccinium corymbosum L.
果趣：漿果扁球形，成熟時呈暗紅色到藍黑色，表披白粉。

自然而染　夾染藍果秀出植物新視野

1 將藍莓摘回，放入盆內。

2 洗過後白色粉狀不見，用工具以過濾網先壓擠過。

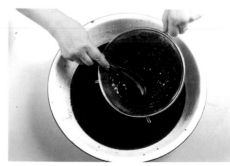

3 加水煮15分鐘後，呈現濃濃的紫紅色，用紗布過濾，取得汁液。

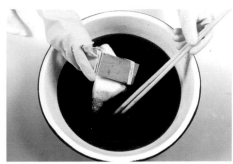

4 蠶絲巾整條左右對摺後，再摺成三角形兩次，用兩片木板夾住、綁緊，小角的部分則用緻染綁緊，投入染液中煮20分鐘，漂亮的紫紅色越來越深

5 解開綁線，洗淨殘色。

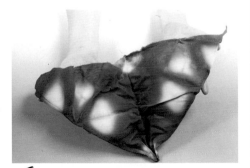

6 打開後漂亮的壓紋圖形呈現，再沖水洗淨殘留色素。

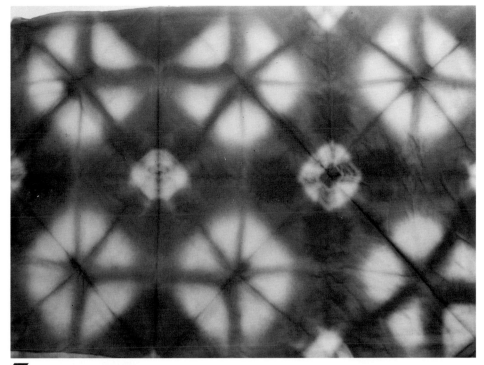

7 洗淨乾燥後，整燙成品。

錦囊妙用

＊將藍莓摘回後，待要吃了再洗，洗後就不易保存。

＊擠壓漿汁時可以直接搗爛，熬煮時色素才可以全部釋出。

造物之妙

＊近幾年藍莓成為明星水果，因為醫學研究藍莓有活化視網膜、軟化血管、加強血管與黏膜組織，有明目的功效，是二十一世紀當紅水果之一。

＊藍莓色素含量高，直接用蠶絲生染，色彩非常漂亮。在台灣，藍莓屬於高價位水果，隨意取來當染材，當與上帝賦於人類美味食物的善意相抗衡？！少用為妙。要不是四叔的美意，哪有這福份！

心語

百年前的台灣社會，多數人擁有件藍布衫，是中華民族精神的代表產物。
如今，藍衫染色所用的馬藍植物，在陽明山區、三峽等地復育成功，
北台灣山區野地裡都看得到它的蹤影，期待國人能重視這樣民俗植物。
自家陽台上所種植的野木藍，經過土質與陽光條件的測試，
取得的藍泥經過染製，效果也不比馬藍差呢。

馬藍 （染色用部：莖、葉）

植物
密碼

馬藍（爵床科、馬藍屬）
俗名： 大青、山菁、藍根、板藍根
學名：Strobilanthes cusia Kuntze
花顏：花期9-11月，穗狀花序，腋生。

自然而染 夾染地中海藍格子方巾

1 摘採馬藍莖葉放入桶內。

2 注水，加壓重物使莖葉完全沒入水中。

3 隔日莖葉會釋放出水溶性藍色素，使液體轉成青綠色。

4 等1-2天後，將莖葉取出，並將底層的腐葉撈乾淨。

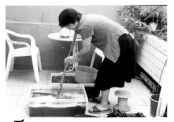

5 加入石灰，用木棒不停的攪拌。

6 浸泡液由青綠色轉為黃綠色，再變化為不透明的墨綠色，並有大量青藍色泡沫。

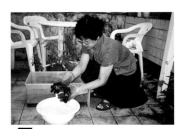

7 當藍泡沫減少時便可停止攪拌，此時靛藍素會隨石灰重量沉澱底層，倒除上層透明液，即可取得藍泥。

8 秤好重量的藍泥中，加入鹼劑灰水（PH11.5～12）及葡萄糖，並攪拌均勻。隨時攪拌並補充配劑。

9 加入米酒。7～10天左右染液逐漸轉呈透明的暗綠色（若加鹼片與保險粉僅需數小時），液面中央浮現深藍色泡沫，直到呈現黑紫色的金屬光澤即可染布。

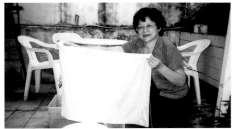

10 棉巾左右對摺成方形，用兩片木板擺斜夾緊。

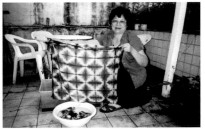

11 投入藍液中浸泡並氧化。取出洗淨，呈現淺藍色的棉巾。

12 經過多次染色與氧化，直到滿意的藍色後，再取出洗淨，解開綁線。漂亮的格子方巾呈現。沖水洗淨，乾燥，整燙成品。

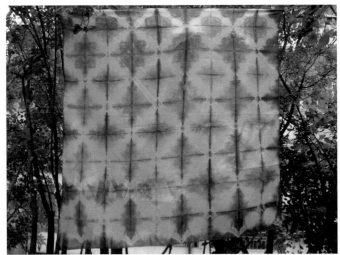

錦囊妙用

＊藍染製作必須先製藍，取得藍泥後，加入營養劑並打藍，直到建藍完成就可以染布。因為手續繁瑣，必須按部就班，如有失誤，色彩將無法呈現。

國家圖書館出版品預行編目資料

風華再現植物染／陳姍姍著／初版.--臺北市：全華，
2006〔民95〕
　　面：公分

ISBN 957-21-5441-9

1.印染　2.染料作物　3.家庭工藝
966.6　　　　　　　　　　95011910

風華再現　植物染

作　　　者：陳姍姍
審 稿 人：徐健倫
責 任 編 輯：王雅慧
美 術 編 輯：李奕賢
攝　　　影：徐健倫、陳姍姍
感謝國家文化藝術基金會贊助　財團法人|國家文化藝術|基金會　National Culture and Arts Foundation
總 經 銷：全華科技圖書股份有限公司
　　　　　地址／104臺北市中山區龍江路76巷20號2樓
　　　　　電話／02-2507-1300　傳真／02-2506-2993
　　　　　郵撥／0100836-1
　　　　　網址／www.opentech.com.tw
　　　　　E-mail／book@ms1.chwa.com.tw
書　　　號　10326
I S B N　957-21-5441-9（平裝）
版　　　次　2006年7月初版一刷
定　　價　新臺幣 300 元

結　語

秋去冬來，撿拾起烏桕樹火紅的枝葉，
提煉出天然的「黑」染於棉帛上，
再妝點以「石榴花」，
意味著「祈子孫多福氣」；
羊蹄甲那凋落的桃紅花，鮮艷欲滴…
拾起她稍縱即逝的生命，蠟封在翩翩的彩巾上，
重「染」生命，成為永恆。
生命在植物染創作間揮灑，挺躍於棉帛之上，
將大自然的素材，分享成為生活藝術的雜貨鋪。
熬煮、萃取、染製、創作、攝影…過程艱辛無比
，盼與同好分享收穫的喜悅與快樂~~

陳姍姍老師聯絡方式：
電話：02-2885-2511
傳真：02-2885-1439
行動電話：0920-331-594
E-mail：susan3348@yahoo.com.tw